烏克蘭現實主義大師

列賓 挑戰皇權的藝術家

透過一幅〈伊凡雷帝殺子〉，
揭開沙俄皇朝的醜惡面目
與腥風血雨

陸佩，音渭 編著

ILYA REPIN

烏克蘭現實主義畫家，作品帶有濃厚的民族主義色彩
巡迴展覽畫派代表人物，主張藝術應為普羅大眾服務
蘇俄肖像畫第一人，從王公貴族涉獵至平民百姓
——伊利亞・葉菲莫維奇・列賓

崧燁文化

目錄

代序 —— 來赴一場藝術之約

繪畫是人類天生的藝術。人們從孩提時代，便懂得用簡單的線條勾勒眼中的世界。

好花不長開，好景不長在，有人卻能用畫筆將一剎那定格成永恆；平凡的事，平凡的物，有人卻能賦予其新的生命，帶人們發現它的美好；有形的景，無形的情，有人卻能將情感揮灑成動人心魄的色彩，喚起人們深深的共鳴。

這樣的作品，這樣的人，都是我們耳熟能詳的。它們永恆的銘刻在人類文明史上，深植入我們的頭腦，構成我們基本的常識。這套書，便是一封跨越世紀的邀請函，翻開它，來赴一場藝術之約。

它講的是美術家的人生，同時用人生的河流串起每一處絕妙的風景，也就是他們的作品。他們的生命從哪裡開始，他們有怎樣的家庭、怎樣的童年、怎樣的愛情、怎樣的病痛，又怎樣成長、怎樣探索、怎樣謀生，那些偉大的作品又是在什麼情況下誕生……你會在這裡一一找到答案。

他們其實不是藝術聖壇上那一張張用來膜拜的畫像，而是跟我們每個人一樣，有血有肉，有哀有樂。米勒（Jean-François Millet）有一個溫暖快樂的童年；雷諾瓦（Pierre-Auguste Renoir）生了一個成為 20 世紀著名導演的兒子；高

更（Eugène Henri Paul Gauguin）最先是一位從事金融業、收入豐厚的業餘畫家；梵谷（Vincent Willem van Gogh）直到生命的最後一年才賣出一幅畫；畢卡索（Pablo Ruiz Picasso）情人無數，80歲時還迎娶了35歲的妻子；孟克（Edvard Munch）一生在親人去世、病痛、菸酒、精神癲狂中度過，卻活到81歲高齡……每一幅經典畫作，不再是展覽牆上的木框，而與鮮活的生命有所關聯。你能夠如此真切的感受到那些線條與色彩是由怎樣的雙手來勾勒的。

當這許多位美術家匯集到一起，又串起了一部美術史，他們是美術史上最璀璨的珍珠。每一本書都不是孤立的，而是互相呼應，他們是自己的傳記主人，同時又是其他傳記主人的背景。有時，幾位名家同時出現或前後承接，你會發現他們在時間和空間上竟如此相近。你彷彿徜徉在巴黎的羅浮宮，漫步在楓丹白露森林，沉浸在濃厚的藝術氛圍中。你看到他們在塞納河畔背著畫板寫生，在學院的畫室研究著比例與筆法，在街角煙霧繚繞的酒館進行著思想的爭鳴，在為參加各種沙龍而忙著選畫、貼標籤、裝箱、布展……

你的美術素養不再停留在知道幾幅畫作、幾個名字上，你與藝術的連結更加緊密。你會在一場美術展覽中關注畫作的派別和技巧，你會在子女接受美術教育時找出最經典的畫作，你會在某個地方旅行時，說出哪位美術家曾與你走過同一段路。

　　更重要的 ── 你會更加深刻的感受到藝術的美好。面對安格爾（Jean Auguste Dominique Ingres）的〈泉〉（*The Source*），你是否為少女潔白自然的胴體而讚嘆？面對米勒的〈晚禱〉（*L'Angélus*），你是否為農民的虔誠、寧靜、純潔而感動？面對雷諾瓦的〈煎餅磨坊的舞會〉（*Le Bal au Moulin de la Galette*），你是否聽到陽光在樹葉的空隙中歡躍喧鬧？面對梵谷的〈向日葵〉（*Sunflowers*），你的雙眼是否被那火焰般的明亮點燃？

<div align="right">林錡</div>

第 1 章　顏料裡的童年

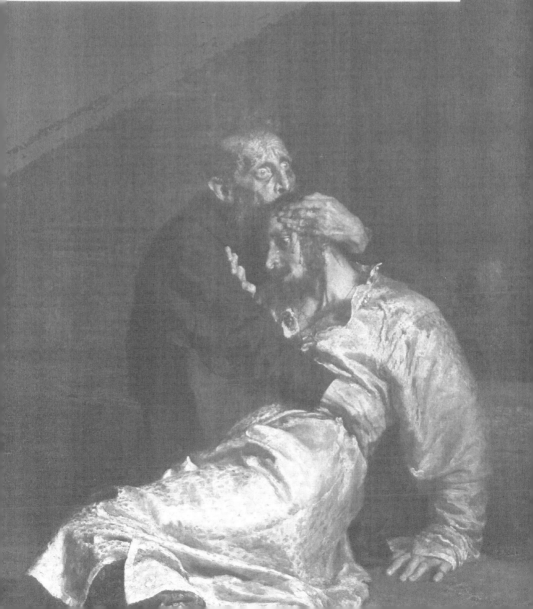

軍屯戶之家

　　遠處的伏爾加河（Volga River）沉默而凝重，在毒辣陽光的照耀下宛如一潭死水，一艘帆船逆流緩行，卻只能興起微瀾。近處有幾隻破筐嵌入荒蕪的沙灘，一隊衣衫襤褸的縴夫正艱難的拉著貨船，步履沉重的合力向前行進。低沉的號子在炎夏的悶熱衷與河水的悲吟交織在一起，舉世聞名的畫作〈伏爾加河上的縴夫〉（*Barge Haulers on the Volga*）奏響了如此悲涼卻有力的讚歌，也讓藝術家伊利亞‧葉菲莫維奇‧列賓（Ilya Repin）的名字傳遍世界，成為批判現實主義的大師。

　　但是卻很少有人知道，其實這是畫家親眼看到的場景。苦役的勞動景象成為列賓腦海中揮之不去的記憶，終於成為畫紙上永遠的定格。能以如此寫實的手法創作出令人嘆為觀止的名作，究其緣由，其實這與作者的童年成長環境密不可分。

　　西元 1844 年夏天，在哈爾科夫（Kharkiv）附近的楚胡伊夫鎮（Chuhuiv），列賓誕生在加爾梅克街的一家旅館主家裡。每天旅客川流不息，馬匹和大車擠滿了院子，乾草與糞便混合，旅館瀰漫著俄國鄉村特有的田原氣息。旅館的管家是列賓的祖母，父親反而不太過問旅館的經營。他最初是個免役的屯墾軍營士兵，和兄弟伊凡一起做販馬生意。每年春天，他們都會到頓河（Don）去，然後趕回來大群野馬，列賓從小就玩著馴馬的遊戲。列賓的母親是個勤勞的家庭主婦，正是她的堅

強支撐起了家庭往後最苦難的日子，伴隨著列賓的童年生活。

楚胡伊夫鎮的居民，大多是17世紀中葉莫斯科（Moscow）政府遷移到此的過去的自由游牧社群，當時被稱為哥薩克（Cossack）。但是沙皇亞歷山大一世創立的軍屯制度卻改變了他們正常的生活。沙皇在國有土地上推行軍農合一的制度，想在自給自足的前提下創建充足的農民後備軍。

1810年到1857年，俄羅斯和烏克蘭的很多地方都推行過軍屯制度。

因為當時父親已經在楚胡伊夫鎮騎兵團服役，列賓生下來就是軍屯戶，童年的列賓曾經不只一次的目睹了囚犯如何被驅趕著由此經過，這些深刻的印象成為他日後創作的素材，列賓可以被稱作是官方農奴制度的真正目擊者。

軍屯戶的出身地位僅僅高於農奴，除了經營農事，他們還被編成工作隊由人驅趕著去做工，例如修築道路、抽乾沼澤、維護橋梁等等，他們受到嚴重的欺壓。列賓最初看到的，是軍屯區居民們替士兵修建磚木結構的營房，連女人和孩子都被分配了工作，卻得不到任何經濟報酬。騎兵後備軍監督還會定期舉辦「屋主」和「非屋主」的檢閱儀式，富裕的屋主們住進整齊劃一的磚房，牆上還繪有壁畫，也有窗花之類的。可是那些馬瘦車破的「屋主」就會被記下名字，降為「非屋主」，住進更差的用圓木搭成的木房，雖然同樣整齊劃一，不過也過於恥辱。—— 這是軍屯戶打扮得像囚犯一樣在大庭廣眾面前丟臉的場合，他們

仇恨這樣的檢閱，只有小市民和商人會作為觀眾來湊熱鬧。就
算是富裕的軍屯戶，婦女也連絲綢都不允許穿戴，否則軍曹可
能會在大街上就把她身上的絲綢扯下來，並且用斧頭砸得稀巴
爛，男人們卻絲毫不敢出聲，只會在事後辱罵軍曹以洩憤。

　　雖然受到了各種蹂躪，軍屯戶們卻自負粗魯，他們愛唱反
調和互相反對，他們尖酸刻薄，對身邊的居民毫無善意，各種
挖苦人的綽號不絕於耳，他們的生活充滿了仇恨。久而久之，
鄰居之間的罵戰常常無緣無故的上演，罵戰常常演變為鬥毆。
男人們伸出粗壯的手臂打成一團，婦女也加入到人群裡，並發
出聲音嘶啞的嚎叫，鮮血從身體上往下流，死傷總是難免。打
架越打越凶，軍屯戶裡的犯罪率與日俱增，針對軍屯戶的各種
刑罰不可避免的隨之而來。

　　孩子們總是對於刑罰的執行過程好奇而興奮，他們結伴擠
進士兵的列隊裡，一起呼喊各種刑罰中的術語和執行程序：「拿
馬刀鞭打背！拿長鞭！列隊鞭笞！」他們特別仔細的觀察長
鞭如何落到人背上，軍屯戶居民如何被打得皮開肉綻，甚至露
出白色的骨頭。然而，懲罰的效果甚微：就連長官們也會粗野
的罵街，或者用拳頭毫不客氣的對待下屬。列賓童年的最初印
象，便是艱難混亂的軍屯區生活，長官無情殘酷的鞭笞下級，
而軍屯區居民不斷發出苦苦的哀求：「大人，饒了我吧！大人，
饒了我吧！……」

　　壓迫之處必定會有反抗，壓迫越甚，反抗越烈，怒火中燒

的軍屯戶們揭竿而起。1819 年 7 月楚胡伊夫鎮槍騎兵屯墾團造反了，他們拒絕長官指派的任何勞役，齊聲高喊：「我們不要軍屯制！」沙尼維奇中將率軍包圍了群眾，並驚動了沙皇主管軍屯的阿拉克切耶夫親自出馬督陣。但哥薩克們遷到了背靠北頓涅茨河（Siverskyi Donets River）的山上，用大車、雪橇、犁、耙築起鹿砦，推動車軲轆朝山下衝上來的騎兵滾去，士兵被壓得人仰馬翻，軍隊朝人群開槍，當屍橫遍野時，哥薩克們被鎮壓了。西元 1819 年 8 月 18 日，全區所有被捕的軍屯戶都集中到楚胡伊夫，當著所有人的面，52 名被捕者遭到 12,000 次列隊鞭打，但此次行刑對在場的其他人卻並未造成多大警示作用。也正因此，列賓融入了窮苦人民的生活，對世界更多了一層體會。

貧困與苦難

　　列賓的父親在家的時候，旅館的生意一直還不錯。搬進新居後，院子裡常常擠滿了各路旅客，各地老鄉說著異鄉口音，在餐桌上天南地北的吹牛。他們喝著熱呼呼的紅菜湯，用麵包接著舀湯的大木匙，大吃大喝，身上的寒氣逐漸被驅散，冒出大滴汗珠，而地上的剛脫下的皮襖緩緩散發出臭氣。家人替客人們做飯、餵馬，十分忙碌。旅館的院子裡堆放著乾草和燕麥，車來人往好不熱鬧。每到楚胡伊夫有集市的日子，列賓家的院子更是人聲喧譁，簡直成了鬧市。

　　父親春天外出做販馬生意，回家還會帶衣物、皮靴等好東西給大家。

　　家裡收購草料，父親打算盤，母親管錢，列賓常常看著他們倆坐在板凳上給客人們算帳，鈔票花花綠綠的，銀盧布上的圖案各不相同，有十字架，也有的刻著鷹徽和彼得一世的畫像，都閃閃發光。

　　可是不久之後，列賓的爸爸又被徵到軍隊服兵役。軍隊的日子艱難而辛苦，當兵吃糧的難處難以想像，平時還要常常到操場上集合練馬術，若是不照規矩完成，就會被狠狠鞭打。很多人被侮辱得近乎走投無路，不管你以前多受人敬重又有多高的地位，軍營就是這樣一個和過去、和外界都無關的煉獄。

　　父親走後便杳無音信，而離開了父親的列賓一家，孤苦伶仃，變得又貧窮又寂寞，生活品質每況愈下。遠房的親戚甚至合夥想霸占家裡的房屋，列賓的媽媽堅持了好久，吃了很多苦頭才能保住房子，常常因為生活的艱難而哭泣，只有替人家做點針線活。在這時，能吃到撒了灰色粗鹽的黑麵包，於列賓已經是一種奢侈。疾病隨之而來，列賓和姐弟都罹患了寒熱病[01]，身體怎麼也暖和不起來。

　　更糟糕的是，列賓的母親還是沒有逃過給官家服勞役的命運。列賓看到女鄰們被可惡的軍曹趕去服勞役，不安的詢問了

01　寒熱病：包括以發燒惡寒為主要表現的各種症候，如惡寒、輕微發燒、無汗、頭身疼痛、味覺減退、舌苔薄白等等。

幾句。女鄰立刻反問他:「難道沒把你母親趕去嗎?」小心眼的婦人們立刻大聲向軍曹告狀:「有什麼不能的,她也是軍屯戶家屬,為什麼不用趕出來?難道成了富婆啦!」軍曹沉思片刻,隨即來到列賓家門前舉起了敲門的棍子……

姐弟依然臥病在床,母親臉色煞白,哭了一夜,第二天才吩咐起家裡的事情。列賓擔負起給母親送飯的重任,每天必須經過「駭人的壕溝」,那裡全是瘋狗、野狗,還有各種動物的屍體:牛、馬、羊……腐爛之後,壕溝裡臭氣熏天,恐怖無比。幸好列賓學會了走另一條路:繞過貴族大街的花園,然後踏著矮牆悄悄溜進兵營。

母親常常因為和泥雙手被磨得血肉模糊,受盡了落井下石的婦女們刻薄的嘲笑。列賓給媽媽送午餐時,她的頭上低低的蓋著一塊黑色的頭巾,那是為了防止晒黑用的,媽媽的臉上依然血紅血紅的,淚跡斑斑。列賓差點認不出母親來,而母親見到孩子便親吻,不時又淚眼婆娑。就連這樣短暫的母子相聚的午餐時間,可惡的長官也不忘記壓榨,常常是母親剛吃了幾口,他就開始破口大罵。

隨著母親走上工地,列賓家的生活跌至了谷底,原先作為旅館的院落簡直成了公用地,房子成了軍官的宿舍,板棚裡全是他們的馬匹。士兵的駐紮更加讓列賓家嘈雜混亂,親友們避而不見,根本沒有替他們說話的人……

　　雖然列賓一家最終熬過了低谷，列賓的父親後來回家，他
們的生活終於發生了轉機。然而，這段窮苦的困難日子在列賓
的童年記憶中刻下了難忘的烙印。透過敏感的雙眼，他深刻體
會到了底層勞動人民身體和心靈上所受到的艱難和苦楚。這位
日後舉世聞名的偉大藝術家，其實從這時就開始了對勞動人民
的關心和憐憫。

藝術的萌芽

　　因為父親的關係，列賓從小就對馬特別感興趣。父親和叔
叔從頓河趕馬回來的時候，列賓總是跑上前去仔細觀察那些馬
匹。有時候那些馬只要稍微受驚，就跑到荒地的角落去擠成一
團。馬匹喜歡交頭貼頸，用力揚起土塊和糞便，還會掉落到人
的臉上呢。草原上的客人這時候只能惡狠狠的看著，卻拿他們
沒辦法。列賓遠遠的觀察著這一切，倒是覺得還挺有趣的。

　　在列賓得寒熱病的時候，他也特別喜歡早晨放鬆時的時候
動手玩他的「馬」。不過這「馬」不是父親馴養的野馬，而是
列賓自己做出來的馬，他用細棍、木棒和小木板做出馬的形狀，
配好馬腿，再紮上馬頭。下面就是做頸項了，他暗自欣喜的覺
得這肯定是一匹良駒。家裡的地板上偶爾有些零星的從棉被上
掉下的棉花，列賓小心翼翼的撿起來，想用來裝飾他的馬。於
是馬的耳朵也有了，鬃毛也有了，尾巴怎麼辦？等叔叔和爸爸
動手修剪馬群毛髮的時候，去討幾縷真的來好了。

列賓實在太愛馬了，他想做一匹更真實更相像的馬，但是卻苦於找不到材料。於是他去找媽媽要來一塊蠟，果然啊，蠟做的小馬特別逼真。列賓用小棍子細心的刻出來馬的鼻子和嘴，簡直唯妙唯肖。鄰居的女孩們都誇讚列賓做得太好了，不過列賓總是想辦法把小馬藏好，蠟那麼柔軟，不然別人不小心弄壞了就糟了。

繼續挖掘原料，列賓發現剪紙也是很好的選擇。別人剪紙是剪出豬或者牛，列賓還是最愛剪馬。他可以乾脆俐落就把馬的形狀剪出來，再另外剪出細細的馬尾和鬃毛。他把剪出來的馬貼在家裡的窗戶上，那些經過窗戶的路人都忍不住駐足圍觀。來看的人越來越多，列賓非常自豪，幹勁也更大了。

列賓用各種材料做出來的馬，簡直成了他藝術生涯的開端。這是平凡的開始，但卻是列賓之後的偉大人生的萌芽。當然，列賓的萌芽階段還有個不可或缺的人物，那就是列賓的表哥。

聖誕節臨近的時候，列賓的表哥來他們家度假。表哥好像懂得好多東西，會講許多故事，列賓很喜歡表哥，整天跟在後面。列賓聽了很多故事，綠鬼的故事，獵人和士兵的故事，什麼「爐後的火星」這種奇怪的東西列賓到後來都能記得。最關鍵的是，表哥帶來了不少圖畫。於是，表哥的出現就正式成為列賓從剪紙向繪畫過渡的轉折點。

表哥會在列賓面前畫人物，畫完之後小心的折起來藏到帽子裡面。因為和表哥家的店鋪來往的人各式各樣都有，藥劑師

會帶給他帶顏料和毛筆，藥坊還製作顏料，表哥就知道了各種顏料的名稱：黃色的叫藤黃，藍色的叫天藍，紅色的叫鮮紅，黑色的叫墨汁。這可都是列賓從來沒聽說過的。表哥懂得這麼多東西，列賓開心極了，又十分羨慕。

　　當然，表哥還帶給列賓一個用好幾層紙包著的扁平的小盒子，列賓打開一看，哎呀！原來是顏料和毛筆！

　　列賓還從來沒見過真的顏料呢！一看到這個就央求表哥：「你快用這個顏料幫我畫點東西吧！」只見表哥拿出一個乾淨的小碟子，舀了一杯水放在桌子上，再慢慢打開包著毛筆的紙。列賓連忙找來一本教科書，想請他用顏料把黑白的教科書畫成彩色的。先看第一幅畫吧，在原先的黑色輪廓裡，表哥用綠色的顏料塗了一條紋帶，充滿色彩的西瓜出現了。列賓睜大了眼睛，覺得不可思議，這顏料真像奇蹟一般，把西瓜變得美味誘人。接著表哥繼續在截面上塗紅色，西瓜果肉就出現了。還有更細緻的呢，等西瓜子出現在紙面上的時候，列賓簡直忍不住要上去咬一口了。這實在是有趣的東西，列賓心裡想。

　　可是歡樂愉快的時光總是過得特別快，列賓每天纏著表哥在教科書上色，轉眼之間表哥度完假就要回去了。列賓心裡很難過，甚至抱著表哥哭了起來。表哥安慰列賓說：「不要難過了小列賓，我把帶來的顏料全部都留下來給你，這樣你就可以繼續畫了。」列賓悲傷的情緒算是被緩解了一點，忍住抽泣不住地點頭。

　　列賓從此就成了黏在顏料上的孩子了，簡直如痴如醉，愛不釋手，有時候能到廢寢忘食的地步。很多時候，媽媽喊他吃飯得喊上半天，他這才戀戀不捨的離開那些色彩。大家都覺得列賓過於痴迷，成天渾身上下都溼漉漉的，有點像落水的老鼠。他每天想著顏料，不去思考其他的事情，人也不禁有些呆呆傻傻的，漸漸的，列賓的臉色越來越不好，好像白紙一般。

　　忽然有一天，列賓開始流鼻血。鼻血不停流出來，怎麼也止不住。有時候終於恢復一點精神，列賓就又立刻去使用自己的顏料。畫著畫著，畫紙上出現了一大塊血紅的斑塊，簡直快要浸透畫紙。列賓心想：天啊，我這次真的很嚴重了。果然，小列賓終於病倒了。

　　這一躺下之後列賓連坐起身都困難。列賓的雙手變得瘦骨嶙峋，慘白難看，骨頭、關節和血管都清晰可見。家人看著列賓的樣子心疼極了，不少親戚已經在建議準備小棺材。而鄰居大媽毫不掩飾自己的悲觀，她對著列賓的房間問：「怎麼樣，孩子還好嗎？」她又走近列賓，絮絮叨叨說了好多話：「孩子你不要怕啊，你沒有造過孽，你死後會直接長出翅膀飛進天堂去的……」列賓聽到這裡打了個冷顫：「請問那裡有顏料和毛筆嗎？」鄰居的大媽說：「當然有，上帝那裡什麼都有，你和上帝去討就是啦。」列賓突然有點高興起來了。

　　這時候母親走進來了，知道了鄰居對列賓說的話，立刻生氣的趕走了鄰居。她淚眼婆娑的抱著兒子，列賓反而安慰媽

媽，說著自己要去見爺爺奶奶的話。

感謝上帝，那鄰居女人的話並未應驗。列賓活下來了，流鼻血只是因為列賓在熱天裡奔跑過久，或者時常有些碰撞，並不致命的。

後來，列賓自己找到了應對流血時的訣竅，再加上一舉一動更為小心，也不低頭伏在桌子上，這些現象他慢慢習以為常了，列賓還可以繼續做自己喜歡做的事情。

身體恢復之後，列賓開始畫玫瑰花叢，而且越畫越好。有一回表姐來串門，看到列賓畫的玫瑰花叢：墨綠的葉子，含苞待放的花蕾，好看極了。表姐央求列賓為她的小箱子畫一幅，然後貼在花箱的蓋子上。列賓照做了，表姐送給她一本帶插畫的書，列賓又一次像得到寶貝一樣愛不釋手呢。表姐回去之後，她的同伴們看到那幅裝飾畫都羨慕不已，紛紛來找列賓，也要求訂畫。列賓開始忙得不亦樂乎，他的藝術活動好像就此開始了。

復活節的時候，流行起幫彩蛋畫各種新奇的圖案。列賓施展身手的機會又來了。他在家調好顏料，想好圖案，再小心的畫上去。

媽媽會用棉絮墊好，把彩蛋殼裝起來，送到鎮子上賣彩蛋的雜貨店去。那個老闆對列賓的創作也很滿意，決定收購他畫作的彩蛋，以每個一盧布五十戈比的價格收購。無論如何，列賓對這個價格十分滿意。

　　藝術的萌芽生機勃勃，列賓如此痴迷於其中，以至於那時候的他就已經表現出了非凡的天分，也樹立了自己的人生方向。好奇心強烈的列賓帶著求知的渴望，開始思考下一步要走的路。

第2章　先工作再說

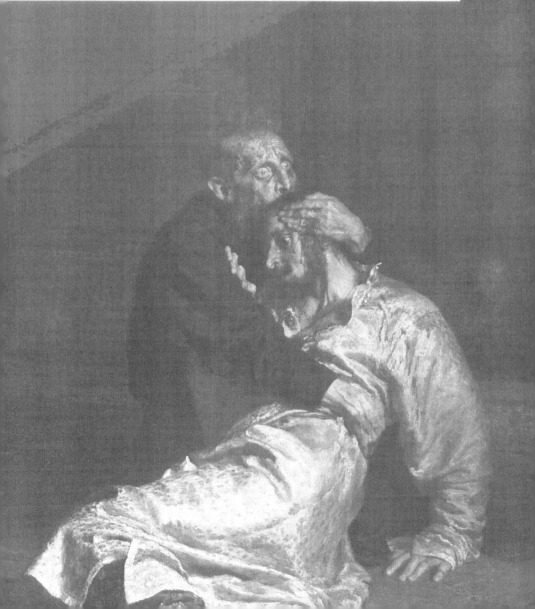

離開家鄉的日子

　　列賓的爸爸回來後，家裡情況終於有所好轉，慢慢富裕起來。

　　有時候客人們齊聚一堂，舉辦自己的舞會，地形測繪官員們也在其中。於是列賓就有了常常去測繪軍事學校走動的機會，還可以利用這個機會向別人學習書法。測繪軍事學校是列賓朝思暮想的地方，因為那裡有顏料、水彩，還有墨汁和繪圖。寬敞的大廳、長長的桌子、桌子上各種講究的顏料和形形色色的畫筆、厚重的木板、清晰的地圖，都讓列賓覺得眼前的一切簡直是天堂。

　　在長期等待之後，列賓終於如願以償，能去測繪軍事學校學習了。那是他當時最理想的學習地方。列賓在這裡弄清楚了繁雜的德意志聯邦，俄國境內幅員遼闊的諸侯封地和公園，學到了很多地理和繪畫知識。但是到了 1859 年的時候，列賓已經無法滿足於測繪軍事學校教他的東西了，他開始嚮往聖彼得堡，對那裡的美術學院心馳神往。雖然拿到了美術學院的新章程，自己卻沒充分準備，而且沒有學費，總歸難以啟程。於是列賓決定先走進社會，賺點錢。

　　有一次，列賓在測繪軍事學校老師的畫室中學習畫畫時，有一個德國院士專門趕來找那個老師，想請幾個楚胡伊夫的畫師為他做聖像壁幛的助手。那個人看到列賓的畫之後讚不

絕口，還欣賞他手中畫筆的動作，就立即要列賓回家和父母商量，去波爾塔瓦（Poltava）做助手。

這時列賓的機會已經來了，但因為他當時年幼，猶豫之間就稀里糊塗放過了這次機會。

不過德國人對列賓這麼熱烈的讚揚讓他的地位變得不一樣，列賓從此可以專心學畫，不再管家裡的家事了。他開始小有名氣，自己做獨立的畫師，有些委託人還會跋山涉水，遠道而來請他外出工作。雖然有些人會因為嫉妒而流露出不滿的情緒，覺得他太過自大，不會有好結果，但列賓一直謹言慎行。這樣的人，機會都會自己找上門來。

西元 1861 年的時候，列賓完成了馬林諾夫教堂的牆壁巨畫的臨摹，有一天一個鍍金師傅匆匆的趕來找列賓，原來是一個遠方來的委託人尼庫林（Nikulin）拜託他找列賓，希望列賓能跟著外出做上一個冬季，先去小村再往遠處走，報酬很優厚，不過當夜就要動身了。列賓立刻去見委託人，尼庫林的屋子裡歌舞聲不斷，他優雅的拉著小提琴，滿桌杯盤狼藉：這是個多麼熱愛生活的人啊！音樂聲立刻吸引了列賓，他被感動得熱淚盈眶，立刻想跟隨這個迷人的老闆到天涯海角了，一直到十二點的時候，列賓突然想起來：得為這次的出行收拾一下行李啊！

雖然捨不得媽媽和姐姐，離開家鄉也讓列賓特別難過，但是他還是堅定了自己的決心，沒有動搖。離開家鄉之後，列賓總是回想起媽媽的事情，他對母親的愛是綿長而深厚的。

　　小村的人們不僅魁梧而且漂亮，這都是列賓之前想都沒想到的。人們也很有趣，有見過世面的樣子。教堂首事是個沉默寡言極具威嚴的老者，他用銳利而驚訝的目光掃視了列賓，問他：「這位少年，你真的是畫師嗎？你能挑得起這麼重的擔子嗎？看你長長的頭髮，還真像個女孩呢。你還是個孩子啊！你還能描繪教堂的聖像，真是太了不起了。憑這一點，到我果園裡吧，想吃什麼就摘什麼吧！」這樣的態度讓列賓也特別驚喜，從此首事對列賓以客禮相待，列賓開始稱呼他為「老爹」，列賓在他家活得倒是不錯，可以吃到很多可口的飯菜和點心。

　　可惜的是，這裡只有工匠師傅，這些人是和列賓從前的玩伴截然不同的人，他們平時寡言少語，但一喝酒就開始找碴生事，變得凶狠惡毒和粗鄙，喜歡拿彼此尋開心，開玩笑開得很過分，甚至有點厚顏無恥了，開玩笑太超過的時候他們還會打架。列賓對這個不學無術的群體實在不太能理解，還覺得很噁心、很痛苦，再加上那裡的宗教氣息也過於濃厚了一點，列賓才是個十幾歲的少年，民族學總是有點枯燥無聊，他很快就有點嫌悶了。小村又這麼僻遠，列賓有點忍受不了，總是回想起以前在楚胡伊夫的種種娛樂休閒活動，那時候多麼自在啊！

　　更讓列賓忐忑的是，小村當時流傳著老闆尼庫林早就欠下一屁股債的事情，那列賓的薪資和報酬怎麼辦呢？這次列賓和工匠站在了統一戰線上：只要一拿到欠款立刻離職不做。不過

這些讓人恨鐵不成鋼的工匠，一見到尼庫林又成了下流諂媚的奴才，簡直讓列賓失望透頂。有一次晚餐之後，工匠們喝了點酒，終於有點衝動了，其中一個對尼庫林說了猥褻的話：「拿錢出來！給薪水吧！少廢話！」

另外又說了些髒話。尼庫林提高了警惕，一個耳光打到他臉上，他的腦袋倒向火爐，嘴角和鼻孔開始流血。列賓嚇得大喊：「你這是做什麼？打出人命啦！」

老闆卻溫和的看著列賓：「放心吧，相信我，他什麼事都沒有。」

列賓對尼庫林也變得害怕起來，但是第二天出現了出乎意料的事情：那個被打得快死的工匠又一如最初平靜的工作了，好像完全沒發生這件事一樣。

這樣的環境讓列賓提心吊膽，雖然這個地方的人，包括尼庫林，對列賓都懷著特別的敬意，把他排除在老手藝人之外，但現在尼庫林好像只是貌似溫和的、有演員天才的暴君，儘管他的個人魅力如此強大。這時候的列賓已經有些受不了了，只好咬著牙忍耐。

後來列賓又去了卡緬卡（Kaminka），人們給他一間空屋做工作室。可是那件空屋裡竟然有副老奶奶的棺材，無數次在黑夜裡，勇敢的列賓強忍住了想像和恐懼。可是那裡的人還覺得列賓是個只會繪畫的怪胎。

　　那段時間，列賓開始閱讀狄更斯[02]的小說，每到週末就一個人去草堆旁晒太陽，全神貫注於小說中的人物和情節。生活如此枯燥無味，關於尼庫林破產、欠債的傳聞又不斷。列賓一心想著聖彼得堡（St. Petersburg）的計畫，但是這樣下去遙遙無期啊，他苦思冥想，終於想到了一個辦法：寫信回家，希望家裡提供一個緊急事件的藉口，要求他回去。這個方法奏效了，更驚喜的是尼庫林竟然付清了列賓的工錢，大概他看列賓的確和旁人不同吧！

　　冬天的時候，列賓終於離開卡緬卡，坐上了回楚胡伊夫的大車。通往家鄉的路途是那麼的愉快，儘管窗外嚴寒刺骨，風雪交加。中途，列賓經過了一座村莊取暖，他甚至覺得村莊裡的一切都熱情洋溢起來了，心情十分愉快。離開家鄉的日子裡，列賓無時無刻不思念著楚胡伊夫的一切，只有自己的故鄉才是最可愛、美好的，不是嗎？

　　外出工作的這段經歷，不僅讓列賓賺到了一筆數目不小的錢，而且讓他第一次真正獨立深入的接觸到了底層人民。這是列賓第一次生活在手藝人的小圈子裡，和他們如此接近。而伴隨著回家的腳步，列賓對自己所熱衷的藝術也有了新的思考。

02　狄更斯：全名查爾斯·狄更斯（Charles Dickens），19 世紀英國批判現實主義小說家。狄更斯特別注意描寫社會底層的小人物，深刻的反映了當時英國複雜的社會現實。主要作品有《匹克威克外傳 》（*The Pickwick Papers*）、《 孤雛淚 》（*Oliver Twist*）等。

畫家在楚胡伊夫

列賓終於回到了楚胡伊夫，但是這可不意味著過上了不思上進，整日享福的清閒日子。列賓開始給親戚朋友們畫肖像畫，連出外做客的時候，列賓也隨身帶著小鉛筆，說不定遇到哪個朋友就給他畫一幅呢！有一次，母親突發奇想的問列賓：「你能為自己畫一幅嗎？自己畫自己？」

列賓說：「當然可以啊！」然後他拿出一塊紙板準備畫自己的肖像，因為模特兒是自己，列賓得心應手，畫出來的效果也很好。

列賓的媽媽開心極了，說他畫出來的列賓臉上有很大的智慧，親戚朋友們也稱讚列賓的那幅自畫像，特別喜歡走到那幅畫面前去，一去就欣賞老半天。不過列賓深知，暫時的吹捧難以長久，閉門造車終究也成不了大器，藝術上的交流應該永不停止。

在楚胡伊夫的畫師裡，列賓最終選擇了納博科夫[03]，雖然他的家庭生活習慣讓列賓很不舒服，老是出現咒罵和爭吵，和列賓最喜歡的老師沙馬諾夫（Boris Ivanovich Shamanov）家比起來，納博科夫家簡直是個骯髒雜亂的地獄，但是他的確是楚胡伊夫公認的最好的畫家，為了學到最好的技藝，列賓也不得不忍耐這位藝術家不討人喜歡的生活方式。

當然啦，楚胡伊夫還有不少其他的畫家。

03　納博科夫：Vladimir Vladimirovich Nabokov，俄國聖徒肖像畫家。

特利卡左夫就是個優秀的繪裝飾畫的匠師，他是個退伍士兵。

列賓特別喜歡他在奧西諾夫卡（Osinovka，今奧辛尼基）教堂繪的幾幅大畫，比如〈捕魚神蹟〉（*The Miracle of Fishing*），這些畫對於教堂氣氛的烘托的功力十分令人敬佩。小時候，列賓常常在做禮拜的時候看他的這些畫作看得入了迷，本該唱天使的頌歌的時候，大家都乖乖低下頭，或者下跪默默禱告，可是列賓光顧著看畫發呆，什麼都忘了。列賓的媽媽忍不住偷偷數落他：「誰在教堂會像你一樣呢？大家都覺得你要變成小傻子啦！」列賓覺得不好意思，但是繪畫的魅力總是能讓他忘我的沉浸其中。

說到在楚胡伊夫的畫家圈裡面給列賓影響最大的、最深遠的人，便是佩爾薩諾夫（L. I. Persanov），他在列賓早期繪畫思想的形成過程中產生了相當大的作用。

大家都說佩爾薩諾夫是楚胡伊夫的拉斐爾[04]，他極具天賦，又有個性，附近的地主全都知道佩爾薩諾夫，找他訂購肖像和畫作的也特別多。楚胡伊夫的全體畫家，不管年齡相差多少，對年輕的佩爾薩諾夫都像對待長者一樣尊敬。

佩爾薩諾夫不放過自然界任何一個迷人的景象，把對象都

04　拉斐爾：Raffaello Sanzio da Urbin，義大利文藝復興三傑之一，以其洗練的畫技，將文人文主義發揮到極致。其作品所展現的光華影響後世甚遠，以〈西斯廷聖母〉畫作最為著名。

放在大自然的背景中，盡力透過自己獨特的視角的加工把它們描繪出來。

在佩爾薩諾夫的每幅寫生中，背景都是用富有悲劇性氣氛的黯淡色彩和神奇的想像繪成的。暗紫和深藍的深景，閃爍出粉紅橙黃的亮點，畫面是碧綠透明的，真是流光溢彩。佩爾薩諾夫的畫作影響了列賓很多，列賓對他的感染力強烈的光亮和色調驚嘆又佩服，他覺得佩爾薩諾夫的作品無論從外貌、色調和粉飾加工上來說，都能和荷蘭的小油畫相比。

佩爾薩諾夫和列賓在一次因緣巧合下相識後便一見如故，後來他們常常聚在一起討論繪畫和生活，而佩爾薩諾夫總是能給列賓的畫作直接有效的建議。有一次，列賓要畫一幅英國水彩畫，佩爾薩諾夫把列賓拉到窗口，河對岸是一片森林，他一邊指著外頭，一邊對列賓說：「看見沒？河水、森林、繪畫必須直接描摹。」列賓的現實主義風格，其實在這時候便產生了萌芽。

過了一段時間，佩爾薩諾夫果然成為楚胡伊夫唯一被送去聖彼得堡的畫家，列賓特別期待他創造出的偉大奇蹟。可惜，這位楚胡伊夫的拉斐爾好像杳無音訊。列賓忍不住動手寫了一封熱情洋溢的信給他，說了很多最近繪畫時候的困惑，可惜這封信好像石沉大海一樣。不過不管怎樣，列賓還是帶著期待和希望的。

　　世事難料，列賓終於還是輾轉聽說，可憐的佩爾薩諾夫因為難以接受學院派的主張，在聖彼得堡沒有任何發揮空間，在各種對他藝術才華的束縛下，竟然神經錯亂，已經回他母親的老家去住了。聽說在佩爾薩諾夫回去之前，當時他的同鄉楚爾辛（Yuri Anatolyevich Chursin）收留了他。於是列賓馬不停蹄的去找楚爾辛。

　　楚爾辛想到當時的情境不禁要哭出來了：「老天，他穿得多麼破爛啊！他光著腳丫走回了楚胡伊夫啊……原來是個多麼絕頂聰明的天才，如今變得這副模樣！我怎麼也沒想到我們的會面會這麼悽慘。

　　他的眼神變得那麼遲鈍，臉上的表情和孩子一樣怯懦甚至有點痴呆了。他堅持要回到母親家去，可是有人看到他還是衣衫襤褸，憔悴嚇人……可憐的人，真的是完全失去了理智啊……」

　　想像佩爾薩諾夫當時的落魄，想到這樣一個絕代天才，就這麼被葬送了，列賓的心沉了下去。其實列賓對天才一直有著欽慕情結，而佩爾薩諾夫的結局必然會讓他失望和遺憾。

　　列賓想：如果佩爾薩諾夫不被學院束縛，結果會怎麼樣呢？獨立發展的他可能會創造出更加嶄新的傑作給全世界的啊！是不是半開化民族的命運就是這樣子呢？個人的命運也如此：比較開化的民族的奴隸，永遠只能犧牲去迎合統治階級的嗜好，因為章程和規則都是他們制定的。哎，佩爾薩諾夫真是獻給聖

彼得堡美術學院的貢品，天才的佩爾薩諾夫，你這貢品還這麼肥美⋯⋯

那時的列賓顯然對美術有了更認真的思考，也已經熟知了古希臘和羅馬的造型藝術的各個流派，包括線條和人體解剖的結構形式。為了表現某些形體和牆壁之間的關係，列賓開始喜歡畫一些被黑色框燻黑的畫作，因為這樣一來層次可以變得非常分明，在他的帶動下，楚胡伊夫颳起了一陣這樣的風暴。

列賓天生就是個現實主義者，他對實物的崇拜在佩爾薩諾夫的啟發下，更加到了瘋狂的迷戀程度。慢慢的，列賓在楚胡伊夫的名氣也越來越大，謀生變得容易起來。

第 2 章　先工作再說

第 3 章　求學少年

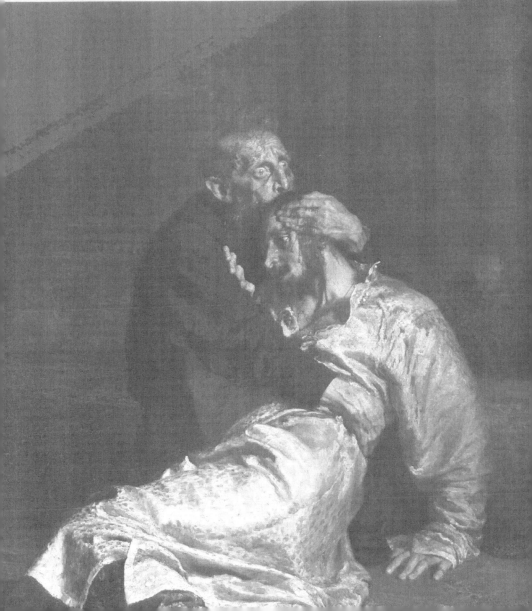

來到聖彼得堡

　　當列賓的口袋漸漸鼓起來的時候，列賓又重新思考起自己的理想來：我的美術學院，我朝思暮想的畫家之夢，真的只是一個可望而不可即的夢想嗎？有了足夠的資金，列賓再也按捺不住內心的熱情，他一定要去追逐一次！就算事失敗，也不會後悔啊！終於踏上旅途了，這多年的夙願！

　　驛車的終點是莫斯科，列賓坐在露天的高座上，顛簸搖晃。龐大的四輪驛車竟然沒有車閘，每到上山下山的時候，只靠幾匹馬慢慢向前挪動，就像耍雜技般驚險，列賓索性下車和馬一起走，免得出什麼意外。前途未知，應該交給命運嗎？列賓有些迷茫了。

　　車經過一個省的時候，後面跟著好多乞丐，都伸出了雙手討要東西。寒風中，婦女和小孩披著破舊的外衣，下面裸露著皮肉，有個富豪拋下來一個銅板，人群頓時騷動廝打起來，還有很多則繼續跟著驛車跑，跑了好遠好遠。從小到大，列賓看到過很多次類似的場景，而列賓這次看著他們，心裡不禁又湧起對現實的慨嘆。

　　有一天夜裡，車突然停了，然後運鈔員對著遠處的小樹林開槍。

　　回來的時候，他們發現車上的防雨牛皮被刮開了，有的人的箱子也被劃開，衣服被翻動了。運鈔員說這一帶偶爾會有攔

路搶劫和殺人事件，總是很不安全。而經過某些小站的時候，飢渴的列賓想要買些茶水喝都買不起，因為那裡的老太太賣的東西都貴得出奇，他只有吃著家人燒烤的東西，小心翼翼，因為這是到達莫斯科前所有的口糧呀。

伴隨著迷茫、煩悶和惆悵，漫長的旅途終於走到了尾聲。在某個夜晚，運鈔員在朦朧的夜色中激動的告訴大家：莫斯科到了！這時的莫斯科正飄著雪花，列賓睜大了眼睛，窗外依然是破舊的房子和東倒西歪的植物。

不過當驛車拐進車站大院的時候，列賓的新生活也開啟了：他終於看到了早有耳聞的鐵路，這可是稀罕的玩意啊！這個東西像一個怪物一樣，吐著白煙，還有震耳欲聾的轟隆聲，竟然不用馬匹也能往前走。火車沿著鐵軌朝列賓開來，列賓感受著地下的震動，突然有點緊張起來。他知道，火車可以帶他去聖彼得堡，他夢中的地方。

想到這裡，列賓立刻興奮的問警察模樣的工作人員：去聖彼得堡的火車什麼時候開？看到他迫不及待的樣子，對方笑著說：「每天有兩輛車呢，兩個鐘頭後就有一輛要開走。」、「那到聖彼得堡要不少時候吧？」、「今天上午發車，明天傍晚能到。」、「那是在哪裡買票呢？多少錢一張？」……

列賓有點暈頭轉向的，欣喜若狂的抓好行李去買票，火車票是張窄條的羊皮紙。一陣忙亂之後，他終於坐上了去聖彼得堡的火車。

　　火車的座椅真是驛車無法比的啊，是和家裡一樣的舒服的長椅，車廂裡人很多。出了車站，街道旁的樹木、房子和人群都飛速的向後跑著，列賓簡直不敢相信自己的眼睛：這也太快了吧！還沒看清就消失了！

　　走上火車之後，列賓觀察起乘務員驗票的流程來，這讓他覺得非常有趣。後來列賓發現他對面原來就坐著一個聖彼得堡人，那是一個體面的紳士。紳士問列賓在哪裡高就，列賓很自卑的不敢搭話，他實在想找個地洞鑽進去啊！不過好在那個紳士是個好心腸的人，他安慰起列賓來：「這有什麼不便說的呢？你想去上學嗎？去那邊上大學對嗎？」

　　聖彼得堡旅伴的話點亮了列賓，能將他和大學生聯繫起來，列賓覺得真是驚喜萬分啊：難道我長得還是有些像大學生的嗎？大學生可是有點英雄的詞呢，如果是那樣真是太好啦……於是列賓斗膽說了他想去美術學院的事情，紳士說：「原來如此啊，那沒有什麼難的，不過你必須有天分，只要有那麼一點點天分就足夠了呀。上帝！」

　　慢慢的，談話聲越來越弱，周圍的場景變得模糊。此時，那些乞討的乞丐，寒風的折磨，緩慢的驛車都好像成了久遠的時代，列賓在火車上舒服的打起盹，一會兒就進入了夢鄉。但是潛意識中列賓還是皺起了眉頭：美術學院在哪裡呢？我的歸宿到底要去哪裡找？前方，真的已經遠離黑暗走向光明了嗎？而在陌生的地方，迎接我的到底是什麼？轉眼到了下車的時

候，列賓終於被嘈雜的人群吵醒了。他又開始不安的喋喋不休起來，他問對面的紳士：請告訴我啊，看在上帝的份上指點我，我該在什麼地方落腳呢？美術學院又在什麼地方？旅伴已經心緒大亂，但幸好還是耐心回答了他的問題，隨著人群越來越混亂，列賓只有說聲感謝就和他依依不捨的握手告別了。

從鄉下來到這樣陌生的大城市，列賓的漂泊之感又一次湧上心頭，他好像被捲進了冰冷的漩渦一樣，到處都是不熟悉的現代文明。

不過儘管如此，列賓還是決定先去尋找雪橇，嘗一下坐雪橇的滋味。

車夫是個善良的年輕人，在聖彼得堡，大雪紛紛降落，雪花在空氣裡飄舞然後融化。雪橇，馬車，一個接一個，川流不息。年輕人都戴著三角形的呢帽，還有金線織起來的領章，軍官、太太和小姐走在列賓的身邊，列賓在白雪皚皚的世界裡得到了一絲安慰。

聖彼得堡這座城市就像是夢裡的世界一樣，顯得不太真實。列賓走在大街上，一眼認出好多建築。「噢？這是阿尼奇科夫橋（Anichkov Bridge）上的馬群雕像吧？」「這不是公共圖書館嗎？」「這⋯⋯莫非是喀山大教堂？（Kazan Cathedral）」他還認出來了伊薩基大教堂[05]和尼古拉大橋，他

05　伊薩基大教堂：全稱伊薩基耶夫斯基大教堂，座落在俄羅斯聖彼得堡市區，於1818 年破土動工。大教堂造型雄偉壯觀，被視為俄羅斯晚期古典主義建築的精華。

覺得聖彼得堡真是有些夢幻呢，那可都是他在楚胡伊夫的時候訂的雜誌裡看到的東西，竟然出現在了眼前。

終於，瓦西里島（Vasilyevsky Island）到了。列賓屏住呼吸：上帝啊，橋的右手邊不正是美術學院嗎？我已經看到擺在門口的獅身人面像了啊！列賓的心跳加速起來，面對自己的夢想突然有點不知所措了，甚至都沒有靠近。

結束了在城內的遊蕩，眼前最要緊的就是得找地方住下來。列賓問路邊的車夫：「你知道哪裡有便宜點的旅館嗎？請帶我去那裡！」

後來，車夫就帶列賓去了一家叫「麋鹿」的旅館，那裡有一盧布一間的客房，列賓就先在「麋鹿」安頓了下來。

風塵僕僕的長途跋涉之後，列賓終於感受到了一絲安定與靜謐。

稍微放鬆了一點，列賓旅途中的勞累與睏意襲來，他躺在乾淨舒服的被窩裡，沉沉的睡了。終於離開了驛車和火車，有了久違的溫暖又柔軟和的被窩，列賓可以伸直雙腿和腳睡覺了，這一切顯得真是幸福安逸啊！

第二天，列賓醒得很早。一覺醒來，他有點不適應，心跳得厲害：又到了不得不面對現實中新的問題的時候。列賓數數自己皮夾裡的鈔票，竟然只剩下 47 個盧布了，他有點恐慌起來，大概只能在這裡住一個月了，這以後要何去何從呢？列賓去詢問旅館的服務員：「請問這裡的房間可以按月租嗎？會不

會便宜一點呢？」

服務員慢悠悠的說：「先生，我們這裡不提供長租，也沒有客人來住過這麼久的時間。您要是想長期待下去，還不如去外面自己租一間房子呢，按月租的那種，只要好好和房東討價還價一番，不知道比住旅館便宜多少呢。或許只要 6 盧布？要知道你住在我們這裡一個月得 30 盧布呢！」

列賓聽了覺得很有道理，繼續詢問了要去哪裡找、找誰打聽房子一類的問題。服務員是個忠厚老實的人，耐心告訴他可以去每家大門上找找有沒有貼招租字條的，或者問問掃馬路的老人，如果到偏遠一點的街道的話，那裡的租金還會更加便宜一點。列賓聽完，收拾了自己的行李，走出旅館，想要找個新的實惠點的落腳的地方。

走出旅館，列賓根據某一戶人家門上的招租字條，進到了那座樓的頂樓四樓。女主人顯得聰明俐落，列賓對房間也比較滿意，對於提出的一個月 6 盧布的價格，列賓以離市中心太遠的理由想殺價到 5 盧布。交談中列賓驚喜的發現，女主人的丈夫就是建築家，她的侄子也想報考美術學院呢。於是女主人同意房價為 5 盧布 50 戈比。列賓愉快的感受到新的生活要開始了。

接下來的日子，列賓打算遍訪這裡的畫師作坊，想自願到某一家去做事。不過好像所有的作坊態度都冷冰冰的，只留下住址，再也沒有了下文。列賓實在是沮喪，在路邊找到了一家

小飯店吃飯，飯菜都很好吃，仔細想想這大概是他離開家之後吃得最美味的一頓飯了。可是這頓飯要 30 戈比，要是每天這麼吃飯，列賓早就要捲鋪蓋滾蛋了。想到這裡，列賓立刻去買了兩個俄國黑麵包，以後的日子，他打算用麵包和白開水當全部的乾糧。這樣子可就划算多了，省下不少花費。

不用再擔心可能因為沒錢吃飯而餓死，列賓終於鋪開了他一刻不離身的畫紙。

因為房東的遠親也住在這裡，列賓央求那位老太太在空閒的時候，可以邊織襪子邊做他的模特兒，她也答應了。列賓調好顏料，有些激動，拿起畫筆精心的描繪起來。

房東太太看到了列賓的畫作，對列賓大加讚賞：「哎呀，真應該叫那位紳士來看看才是啊！他是我們這裡的藝術家，我什麼都不懂，就聽他怎麼說好啦。」

列賓簡直喜出望外，語無倫次的說著：「啊，歡迎啊，這下可好啦，歡迎……」

接下來的日子，列賓每天在緊張的等待著紳士的到來，可是三天過去了，他還是沒有來。終於有一天，在列賓的模特兒，那個老太太給列賓買來黑麵包，還送來茶的時候，她問列賓：「我們的房東亞歷山大先生，現在想到你這裡來，請問方便嗎？」列賓慌張起來：「啊……當然啊，請來吧！我已經恭候好幾天啦。」

列賓無數次設想了紳士的模樣，沒想到亞歷山大先生這麼

的和藹可親。他十分謙遜的詢問起列賓的規畫，包括各種細節和列賓自己沒想到的小問題，這樣嚴肅的、無法迴避的問題讓列賓都愣住了。

突然列賓有了一種無助感，他告訴亞歷山大先生自己此刻簡直有點後悔，「我是不是太不自量力了，這條路看起來這麼艱難啊！我應該趕快回頭，早點回到楚胡伊夫才對吧……」

紳士抬起頭驚訝的看著列賓：「嘿！老弟！你想到哪裡去啦！我只是幫你思考得多了一些，其實沒有問題呀。不必這樣啊，你已經跨過了最難的一步，以後還怕什麼呢？」列賓找到了一點點鼓勵，紳士又問起他讀過的書，還說可以把自己的書都借給列賓讀。

他看了列賓的畫，也不禁稱讚他：「你還有什麼好害怕的呢？你真是前途無量啊，不錯的畫家！你只需要暫時的忍耐，因為目前大家還不知道你呢！」

亞歷山大先生建議列賓最好先進繪畫學校，學費並不那麼貴的。列賓在去美術學院打聽後，也知道毫無背景的鄉村畫家進入學院不僅會受到冷落，而且或許連資格都沒有呢，就算進去了也會吊車尾。

聽起來繪畫學校似乎是美術學院前的培訓班一樣，而且那裡也有很多優秀的畫家和教師呢。這樣想著，列賓就立刻到繪畫學校報名去了。

繪畫學校

　　走進繪畫學校，列賓終於正式開始了系統學習繪畫的求學路。

　　一進入學校，列賓的任務是先描摹從實物拓製出來的牛蒡葉石膏模型。蔡爾姆老師有幾張素描掛在牆上，是列賓和同學們繪畫時作為參照的範本。老師的畫技很高，不管是潤色還是加工全都乾淨俐落，大家總是情不自禁的跑到跟前張望。列賓看著那些漂亮的細線條，乾淨整齊又遒勁有力，簡直讓人嘆為觀止。列賓一直喜歡隨意擦拭和塗抹，畫面上常常髒兮兮的，因此他心想：人類的手當真可以畫出這樣乾淨的珍品來嗎？太奇妙了！茹科夫斯基（Vasily Andreyevich Zhukovsky）老師也多才多藝，他是一個插畫大師，好像替大詩人涅克拉索夫（Nekrasov Nikolai Alekseevich）和寓言大師克雷洛夫（Ivan Andreyevich Krylov）的作品都畫過插圖，總之都是些了不起的人物。

　　有一次茹科夫斯基老師看到了列賓畫的畫牛蒡葉石膏，他問列賓：「你以前在哪裡學畫畫的？」列賓回答說：「在楚胡伊夫，」過了會又有點心虛的補充道，「可是我主要畫聖像，不是素描，我光照著版畫描個輪廓……」茹科夫斯基老師點了點頭就走開了，然後帶著蔡爾姆老師一起過來看他的畫。蔡爾姆老師看著畫作先是說：「不錯，是學過油畫的人。」不過蔡爾

姆老師也立刻發現了列賓畫作上的缺點：「你要掌握漂亮的輕筆細線技法還是有點困難啊，瞧這陰影多髒啊，沒有條理。」說實話列賓聽了受寵若驚呢，能得到蔡爾姆老師的評點，看來以後畫陰影真的要注意了。

繪畫學校的校長叫季雅科諾夫（Dyakonov），這個老頭身材頎長，捲髮蒼蒼，好像聖經圖畫裡的人。列賓都沒聽他說過什麼話，他成天臉色嚴肅，穿著青黑色的衣服面無表情穿過所有的教室，再走去校長室。大家都會停下手中的事情默默轉過身，直到他從視線中消失。果然是校長啊，都是這般威嚴的嗎？列賓心想。

同學們談論的最多的還是克拉姆斯柯依[06]老師，克拉姆斯柯依也是美術學院的高材生，他只會在每週日的上午來講一次課，聽課的學生座無虛席，甚至幾乎要疊起來坐了，手臂肘緊挨著手臂肘，總之非常熱門。第一次聽說老師的名字的時候，列賓驚訝得要跳起來了，因為他在外工作的時候就已經聽說過這位老師。他還特地在信裡把這件事告訴母親

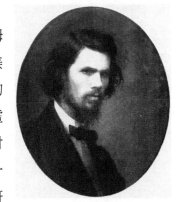

克拉姆斯柯依自畫像

06　伊凡·克拉姆斯柯依：Ivan Nikolaevich Kramskoy，畢業於聖彼得堡美術學院的肖像畫家，始終注意對人的外貌、人的頭部和面孔，特別是眼神的刻畫。克拉姆斯柯依的創作非常重視藝術的民族風格、獨創性和深刻的思想內容，他對俄國畫壇和包括列賓在內的青年畫家影響很大。

和家人：真是天外有天啊，如果我一直待在楚胡伊夫，能知道什麼呢？只是井底之蛙而已！幸好我出來闖蕩呀，總算不虛此行。

這樣謙卑的列賓，一直覺得自己是個小人物，是個鄉巴佬，一直沒想到自己在這裡能和「第一名」有任何關係，直到一次意外的評比。

那時候因為聖誕節很快到了，列賓才在裝飾圖案和肖像班學素描不久，就迎來了假期。老師們傳下話來，要同學們把入學之後作的所有畫都交上去給專員，就算作是評分的依據。等過完節假期結束，學校就要根據分數給大家排名，還要張榜公布。這個制度讓列賓覺得新鮮，他有點期待那一天的到來。

三個多禮拜過去了，大家都回到了學校。列賓一進去就看到牆上的名次榜前被圍得水洩不通。看來大家都很想知道自己的才能被怎麼評價啊，此刻真是幾家歡樂幾家愁。列賓趕快擠了進去，可是他瞪大了眼睛：天啊，沒有我的名字！怎麼會這樣？他又認真找了一遍，是真的沒有他的名字。列賓的心裡難以接受，不知道是羞恥還是悲傷，他為自己找了很多理由：畫面太髒了？陰影塗得太差？是啊，的確有很多不好的地方，不過，真的都沒有上榜的機會嗎？……列賓都快哭了，他看到身邊笑語喧譁的同學，強忍住悲傷湊上前問：「請問，為什麼這裡沒有我的名字？是有補考制度嗎？我不太了解……我是剛來的同學。」對面的同學也有點迷惑了：「我還以為都寫上去了呢，你姓什麼呀？」

「我是列賓……」列賓還在憂傷的情緒裡。

「你在說什麼呢！列賓不是第一名嘛！快看啊！」同學拍著列賓的肩膀。

列賓心想，別拿我尋開心了，他抬頭又看了一下榜單，嵌在紅木玻璃框裡的表格第一個真的是「列賓」。列賓又確認了一遍，還是懷疑這裡有另外一個列賓。同學鼓動他去找專員要素描來看，一看就知道是不是他手中畫出來的了。

列賓戰戰兢兢的去找來第一名的素描，他親眼看到自己畫的牛蒡葉素描上，有茹科夫斯基老師親筆的簽名和第一名標籤，甚至因為用力過度筆鋒有向上反挑的痕跡。列賓被同學們給團團圍住了，大家七嘴八舌的告訴列賓，鼓勵他趕快去美術學院看看，手續很簡單，通過考試之後交上25盧布學費就大功告成了。受到這樣展望的列賓不禁動了心，可是，要去哪裡找到這25盧布呢？這可是一大筆錢啊！

人群中有一個和列賓還比較熟的同學看出了列賓的顧慮，他笑著說：「你多傻啊！想辦法去認識以保護人為己任的將軍，也就是獎勵藝術協會的會員，拉上點關係，這些喜愛沽名釣譽的人會看到你的才華的！你是高材生無疑啊！至於保護人麼……聽說郵政總辦老頭是個心地很好的富豪啊，你想辦法能找到他嗎？當然你也要先通過考試就是了。」

列賓有點不相信同伴口中自己的才華，但是又有點飄飄然的。

　　他現在恨不得立刻長一雙翅膀飛回住的地方，立刻把這個消息，這個意外的好成績告訴房東，他的那個建築師朋友。

　　謙和的亞歷山大先生正在書房裡看書，列賓有些激動，差點忘了恭敬的打招呼。列賓對房東先生說：「我是跑回來向你報喜的，可是又覺得這個第一名來得蹊蹺，請求您幫我解釋一下，親愛的藝術家。」

列賓素描作品

　　「原來如此！那快給我看看，給我看看！」

　　「你瞧，我連陰影都還不會畫，但是……竟然千真萬確得到了第一名。」列賓把素描給房東先生看。

　　「等一等，不要這麼說，你看這幅畫層次多麼好，特色多鮮明啊！從我建築學的觀點，這叫有材料，有感情。你對石膏模型真的有驚人的感覺呢，不僅準確，而且有充沛的感情。非常生動啊！至於陰影，現在不流行乾淨得像照片一樣的畫作啦。感謝上帝吧，沒有問題，你很棒！」

　　房東先生說得有些忘乎所以，連忙把老婆也喊到書房來欣賞。

　　房東太太更加高興，她笑著說：「我們的房客是將來的教授咧！我說得不錯吧，我可是有眼光的人呢。太好了，至於

你同學的建議，倒是算穩當啊！想辦法去見一見普良尼科夫（Plynikov）吧，那可是個大名鼎鼎的人。」

再一次聽到這個名字，列賓突然想起來，在楚胡伊夫老家的時候，有一個聖彼得堡的叫費多托芙娜的女香客在他家過了一個冬天，她常常提到她在聖彼得堡落腳的地方可是顯赫的普良尼科夫將軍的府上。那位香客和列賓的母親感情很好，好像到現在還不斷通信往來呢，想到這裡，列賓立刻專函問媽媽，她還知不知道費多托芙娜的情況。

媽媽的回應讓列賓驚喜萬分，原來她已經寫信給費多托芙娜拜託她關照列賓，而且收到了很熱情的回信，在信裡，費多托芙娜對列賓十分關懷，還叮囑列賓一定要去找她，只要進了那所全聖彼得堡人都知道的地方，任何一個僕人都會把列賓帶到她那裡去的。

一切都進行得很順利，列賓小心翼翼尋找著將軍家的府邸，不久就來到了涅瓦大街，再走一段路，眼前就出現了一座富麗堂皇的府邸。從廚房走進去，列賓詫異的自言自語：怎麼連廚房的牆壁都能這麼雪白，地面這麼平坦光滑，走路不會摔倒嗎？所有的僕人同情體貼的看著列賓，安排他坐在了長椅上。費多托芙娜老太太快步跑來了，她馬上就用親切的俄羅斯語向列賓問好：「哎呀，既然早就來到聖彼得堡了，怎麼沒早點來看我呢？」一邊說著，一邊擺出美味的咖啡來，兩人暢談著從前住在楚胡伊夫的事情。

　　談話快結束了，列賓還是有點提心吊膽的。他怯怯的說：「親愛的夫人，請您一定要幫我在將軍面前說情呢。」這一句說得有點突兀了，可是沒想到她不僅沒有任何不悅，還很高興的說：「沒問題，我一定幫你辦到！」臨走的時候，老太太又千叮嚀萬囑咐列賓常常去看她。

　　果然才過了沒幾天，列賓就收到了費多托芙娜太太的信，信裡都是好消息，因為將軍大人已經定好接見列賓的日子了。列賓緊張又興奮，那天上午九點鐘已經趕到了府上，過了很久，有一個人帶領列賓去會客廳。

　　列賓又開始了等待，因為起得太早了，又很緊張，他心跳得厲害，雙手手心都是汗。他不敢坐下來，害怕自己失了禮數。晨霧散開了，走廊的那頭緩緩踱出一個儀表堂堂的老者，他夾著雪茄，穿著深藍色長衣，臉上刮得乾乾淨淨的，那一瞬間列賓覺得這是個神仙。不過神仙很親切的主動和列賓握手，列賓只敢惶恐而恭敬的親吻，因為那手太過乾淨和漂亮了，像是神父的手。

　　「神仙」的講話方式果然和大家都不太一樣，列賓有點恍恍惚惚的聽著，卻好像什麼都沒聽懂，好在能感受到將軍言語裡的善意。臨別的時候，列賓聞到了他身上的上等香水味和芬芳的雪茄味，忍不住去親吻他的衣服下擺，列賓的眼淚漸漸汨汨而出。原因很簡單，將軍已經答應替列賓支付美術學院的學費了。

　　回家的路上，列賓心窩裡甜滋滋的。想到從此能進入從小

夢想的美術學院，聽到真正教授們的科學課程，能學習各門科學，每走到沒人的地段，列賓都有種再哭一場的衝動。

美術學院

美術學院的教授們的科學課並不是每天都有，而且安排的時間都是早晨八點到九點半。這一點讓列賓特別惋惜，因為這時候天還黑著呢，得點燈上課。不過好在有時候也有下午的課。列賓的第一堂課，聽的是建築師用的幾何畫法。

天還沒有亮呢，列賓就藉著路燈的光亮，從小馬路往學校走了。

整個校園幽靜而陰暗，偌大的教室裡，教授穿著有鈕扣的禮服，嗓音悅耳動聽，有時候不停重複幾句話，告訴同學們這些是考試的內容，很重要。列賓慶幸自己帶了筆記本，於是趕快記下來。快下課的時候，列賓惦記著趕快找到一間雕塑教室，他實在是愛極了雕塑呢。

雕塑大教室裡什麼人也沒有，空蕩蕩的，列賓問睡眼矇矓的校工：「請問我能做做雕塑嗎？」

校工百無聊賴的回答：「那就從頭替你張羅吧！」

看來這還是個和善的好人呢，列賓可沒有想過自己這麼快就能夠真正做起雕塑來。過了會兒，工友給列賓送來一袋黏土，列賓高興的奔過去，這還是他第一次親手感受雕塑，感受黏土。列賓還不會確定整體比例呢！他只是享受著塑造黏土

的感覺，覺得黏土真是神奇的精靈啊！漸漸的他忘記了整個世界，沉浸在雕塑的世界裡，渾身都溼透了。一直到下午三點多，別人提醒他，列賓才恍悟過來：原來又到上課時間了！一天都快過去了，可是我怎麼不覺得肚子餓呢？真是奇怪。想著想著奔向了上世界通史課程的教室。

歷史課總是無聊的，老師的聲音又十分單調，根本就是在文謅謅的唸課本嘛！列賓聚精會神的想把它聽懂，但是根本提不起精神。

他努力睜大眼睛，端正坐姿，但是催眠術真是無敵了，一點也沒辦法阻擋，可能也是因為今天雕塑太過賣力，這會兒睏意向列賓襲來，終於，他打起瞌睡了。

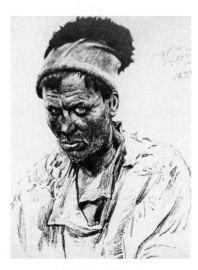

列賓的素描作品

醒來的時候四點半，歷史課已經下課了，下面是五點的素描課。

雖然門還沒開，但是同學們全都在門口等著，想開門之後找到好位子。整整兩個小時，素描課上鴉雀無聲，只有鉛筆發出的沙沙作響聲。素描課一下課，大家的手全都變得黑炭一般，不過列賓的心裡卻洋溢著幸福。學生時代是多麼美妙的日子啊，從早

上七點到晚上七點，每天都應接不暇的接受新的知識。

這就是列賓來到美術學院上學的第一天，晚上次到住處，列賓看了幾頁房東先生借給他看的書，是《伊利亞德》[07]。在書頁裡，列賓帶著一天的充實入眠了。

在美術學院學習的日子，是列賓最幸福甜美的時光。之前那麼多年的辛苦和守望，如今終於實現了。列賓覺得必須寫信給普良尼科夫將軍致謝，畢竟沒有他，列賓根本不會有這麼好的學習機會。列賓的信寫得很熱情洋溢，之後又去拜訪了費多托芙娜老太太，老太太每次都很開心，還告訴列賓，將軍大人很喜歡他，想看幾幅他的畫作呢。

美術學院的課程一共開六年，分成了三個單元，列賓可一個單元都不想放過。在美術學院裡，列賓認識了不少志趣相投的同伴，雖然他們大多數人都想做建築家，不是為了專門做美術。

其實是歷史老師讓列賓和同伴們親近起來的。這個教授很奇怪，雖然他的教學態度十分嚴謹，但是他講了三年還沒講完一個埃及，建築師們都感到很苦惱，更關鍵的是，他在課堂上講授的東西，根本無法在其他參考書上翻閱到，為此每次測驗結束，同學們都免不了和他抗議，因為太難準備了。後來教授氣憤的放出話來：那你們不會把課堂上的東西都記下來嗎？這下大家沒輒了，都只好按著筆記本緊靠著坐在板凳上，一上課

07 《伊利亞德》：*The Iliad*，古希臘盲詩人荷馬的敘事詩史詩。是重要的古希臘文學作品，也是整個西方的經典之一。

就抄呀吵，寫呀寫，累得半死。下課後，大家還要湊到隨便誰的旁邊去，互相傳遞和核對自己記的筆記，最後由其中一個書寫最好的同學整理出一個最權威整潔的版本，讓所有人重新抄寫。這樣的學生生涯十分讓人懷念，那是一段幹勁十足的日子。

還有不少讓人印象深刻的老師呢。

大家都很喜歡理化老師，嘲笑藝術史老師，因為他總是一邊講藝術一邊插科打諢、擠眉弄眼。數學老師最受尊重，同學們甚至對他有點畏懼。課堂上，教授的目光咄咄逼人，威嚴的掃射著全班同學，還會聲色俱厲的大聲喊：「我來向你們證明一下 —— 看 —— 好 —— 了！」他的嗓門很高，很嚇人。

文學老師是最受歡迎的，來上俄羅斯文學課的人一直是最多的。這個老頭和藹可親，聲音也很悅耳，大家都喜歡聽他朗誦。列賓愛文學的習慣還是受母親的影響，他的母親十分好學，又很聰明，喜歡閱讀。媽媽常常唸書給列賓聽，也把茹可夫斯基[08]和普希金[09]的作品拿給列賓看，列賓總是愛不釋手。

不過列賓這時候還是個旁聽生，想要走向最後的成功，前途還很曲折，列賓必然還需要很多努力和汗水。

機會終於來了。有一天，監督貼出了公告，說凡是希望轉正式學生的旁聽生，可以在八九月分的時候和正式學生一起參

08　茹可夫斯基：俄國著名詩人，翻譯家，評論家。

09　普希金：Alexander Pushkin，俄國著名的文學家、偉大的詩人、小說家，及現代俄國文學的創始人。被譽為「俄國文學之父」。

加考試，及格的人就可以直接升入二年級了。列賓心裡心花怒放，因為轉正之後，一是不需要繳學費，二是終於能成為正式學生享受更多資源了。於是他擱下了一切手頭的工作，專心準備考試。

　　教學大綱裡的東西，列賓全背下來了，滾瓜爛熟。可是，數學課的東西死記硬背也不大懂，比如證明題，列賓一直不明白它存在的意義，都不太看它的。等到考試的那一天，列賓才嘗到了苦頭。

　　列賓正在看題目的時候，教授走到他面前說：「在橫線上做一條垂直線。」列賓便輕飄飄的只畫了一條線，心裡暗想：這麼簡單的題目，畫一條線就好，何必要考試呢？

　　過了一會兒教授回來了，他對著列賓用命令的口氣說道：「證明啊！」列賓有點疑惑，但還是冷靜敏捷的說：「這不是畫了一條線，清清楚楚了嗎？」列賓把握十足的看著老師。不過老師又被別的人喊旁邊去了。

　　等到教授再回來的時候，老師看著列賓的卷子簡直要崩潰了：「你怎麼還不動筆？別人都寫好了啊！快證明啊！你怎麼了？不想寫嗎？那就用口說好了，我同意！」

　　列賓這時有點心虛了：「這不是畫了嗎，還有什麼要證明的？」

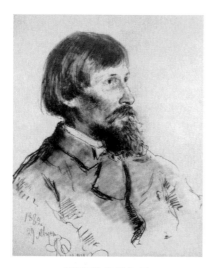

列賓的素描作品

只見教授瞪大了眼睛，上上下下看著列賓像看一個外星人，過了一會兒，他跨上一步用筆在列賓的試卷上寫了個「1」，又吼了一句：「你對幾何一竅不通！」

這場考試讓列賓懵懂了很久，不過他還是參加了其他所有學科的考試，那些門列賓都獲得了 4 分，甚至還有 5 分的。尤其是素描課，列賓畫的肖像名列第四，後面的均在前三。後來，老師要求大家畫全身像，列賓提心吊膽不敢造次，不太有把握。但是結果卻讓列賓喜出望外：他畫的素描被列為第一！

這樣的經歷讓列賓有了一點自信，他打算去求監督的助理，懇求他允許列賓延期繳納旁聽生的學費。沒想到的是，助理對列賓宣布：你已經被編為一年級的正式學生了，旁聽生都編入一年級了。

列賓欣喜若狂，發瘋似的跑回住處，差點把房東嚇死。不過他實在太開心了，覺得自己真是個好運的人。

與此同時，他也決定珍惜機會，以後數學課一定要好好上，列賓不想再「對幾何一竅不通」了。認真的聽了數學課，

列兵終於慢慢明白了什麼叫證明三角形相似，什麼叫畢氏定理，他認真的學習數學，懂得了好多從前忽略的知識。列賓對文學課興趣也更濃厚了，成績常常獲得 5 分。

不僅如此，列賓在美術學院還以他優異的成績屢屢獲獎。每個月，學院都會出題目給同學，在考試之後陳列出較好的作品，有些經過委員會評定還列出優勝名次，頒發各種獎章。

有一回，學院出了〈死神擊殺埃及長子〉[10]。懷著對現實主義的熱愛，列賓認真對待起埃及公子寢宮內的陳設來。草圖出來了，同學們都表現出了濃厚的興趣，不過也告誡列賓：現在大家都反對現實主義呢，你這樣故意加重現實性，可能要被摘下來送到監督室去！

列賓的草圖後來的確如同學所言，被摘下來了。列賓垂頭喪氣的去找監督，想靜聽訓斥，可是監督對列賓態度特別和藹，在聽了列賓歉疚的說辭之後更是驚訝得張大了嘴：「你怎麼會這麼想呢？我們留下你的作品，是因為組委會非常重視你的圖，想拿它去加工，再奪取獎章呢！組委會的老師說非常讚賞這幅畫的整體構思！」

列賓愣了愣，的確啊，整體構思一直都被抬得很高。而後來，一切似乎都很順利：列賓的這幅畫獲得了小銀質獎章。之後越來越多的作品展裡，列賓的畫作前總是擠滿了人。

10　死神殺死埃及長子：*The Angel of Death Kills the First-born of Egypt*，《聖經》舊約裡的一個情節，死神殺死了埃及人的長子以顯示神威。

　　榮耀是一方面，但生活總是要繼續下去，孤身在聖彼得堡求學的列賓為了生計，不能終日在美術學院潛心繪畫，他還要接一些工作謀生，雖然幾乎每幅畫都獲得了作品優勝名次，包括一枚小銀質獎章和一枚大銀質獎章，而且列賓的第一幅油畫就被一個伯爵收藏了。有時候列賓也接受一些訂單，或者登門教別人。列賓的學習生活順利而緊湊。

　　在聖彼得堡皇家美術學院的學習，是列賓求學生涯的重要階段，它奠定了列賓藝術、科學素養和技巧的全方位基礎，這些在不久後都讓列賓在俄羅斯藝壇大放光彩。儘管此時的列賓還是美術學院的學生，但已逐漸顯露頭角，成長為不論構思或運用色調都獨具一格的大畫家了。

第 4 章　踏上繪畫之旅

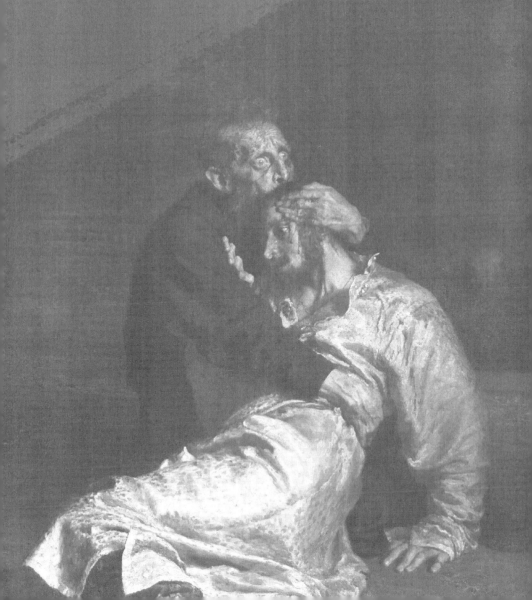

藝術夥伴克拉姆斯柯依

　　還在繪畫學校的時候，列賓就對當時的老師克拉姆斯柯依十分敬佩，克拉姆斯柯依老師也特別欣賞列賓的繪畫，在第一次評價他的畫作之後竟然就告訴了列賓自己家的地址，邀請列賓去他家做客。

　　這意外的境遇讓列賓在同學中十分榮耀，似乎也預示了兩人亦師亦友的人生關係。

　　列賓覺得克拉姆斯柯依十分親暱隨和，就像一個相交已久的老朋友一樣，而且他的講話總是充滿新意，趣味無窮，讓列賓聽完後受益無窮。列賓和老師一起喝茶、聊天、交流繪畫，常常忘記時間，列賓拜訪克拉姆斯柯依的次數越來越頻繁。

　　現在，列賓已經考取了美術學院，由於克拉姆斯柯依也是美術學院曾經的高材生，他們更多了一層校友關係。列賓在每次考試過後將自己的作品帶給克拉姆斯柯依看，結果對方竟然能在沒有藍本的情況下準確的指出列賓最細微的遺漏和缺陷，這一點讓列賓十分驚訝，因為這些疏忽可是美術學院的老教授們對著他的畫研究半天都沒發現的。因此，列賓對克拉姆斯柯依的敬佩又多了一層，而對那些教授們逐漸喪失信心。談到學院裡的這些教授，列賓和克拉姆斯柯依不約而同的湧起氣憤的情緒，而列賓也因為克拉姆斯柯依當年學習時帶領的一次運動深受震撼，那就是13 名獲得金質獎章的應屆畢業生集體退出學院的事。

1860 年代初期的俄羅斯，正是俄國從封建制度向資本主義變革的時代，它的生活已經從漫長的冬眠中甦醒過來。在各個領域中，人們都想盡快消除無用的糟粕和陳腔濫調，他們想洗滌出一個清新的俄羅斯。朝氣蓬勃的民族化風潮毫不留情的摧毀一切腐朽的東西，也必然要捲進藝術界。可惜美術學院從來都是在藝術的古董裡討生活。克拉姆斯柯依和學院其他帶著各自理想來的青年一樣，他們喜歡自然，熱愛親切的生活，覺得學院裡的刻板藝術浮誇、虛偽、玄奇。可是，在古典美術學院陳舊典範為榜樣的馴狗式的教育下，想要保持住對自然的愛好，對理想的追求，是件多麼困難的事情啊，需要非凡的毅力和精力。其實有不少人已經掉進了美術學院的無比保守的泥坑，他們已經忘記了童年的印象，忘記了自然魅力。

就算擁有與學院派抗衡的決心，想想我們親愛的佩爾薩諾夫吧，在學院派的壓迫下精神失常以致死，列賓當時為他留下了多少淚水。

總還是有堅定的藝術家，忍受考驗，一直維護了自己內心的信仰，列賓和克拉姆斯柯依就是在這方面志同道合的夥伴。

學生時代的克拉姆斯柯依在新思潮的影響下，更加珍視自己的藝術個性，他和另外一批天才藝術家一起急切的想要進行獨立的藝術活動。他們每個人心中都有自己感興趣的話題，只期待著把它們傳遞到畫紙上，傳遞給觀賞者，大金質獎的懸賞競賽是個絕好的機會。他們決心向學委會提出集體申請，想

在比賽裡被允許用自己的題材，並且闡釋了參賽者畫同一個主題的不合理性，保證會貼合大綱的要求。可是，學院繁瑣的典範和教條絕對不會允許這樣的行為，這被看來是無禮的大逆不道。信奉古典主義[11]的教授們哄堂大笑，認為這些藝術家膽敢開導前輩，簡直是在胡鬧。雖然這次抗議具有深刻的民族基礎，是繪畫界的希望，但在當時，這些已經成熟的天才畫家們，就這麼被毫無惋惜的從美術學院開除出去了。

　　列賓認識克拉姆斯柯依的時候，他已經被美術學院開除，離開了資金和畫室的支持，克拉姆斯柯依不得不為了鈔票，廉價出賣自己的勞動力，開始畫自己毫無興趣的訂貨。那些藝術家們沒有了根據地，只有時常到克拉姆斯柯依家來聚會，列賓非常理解這些藝術家的先進思想，興致勃勃的加入了他們。

　　經過長久的思慮，他們得出了暫時性的方案：必須建立起藝術家組織，在得到當局的許可後公開掛上招牌，公開招攬訂貨才行。於是，他們立刻行動，先租了一間大房子，所有人搬到那裡一起住，每個人都有自己的一間工作室，由克拉姆斯柯依的太太負責料理家務。藝術家們立刻活躍起來，他們這樣的狀態比在美術學院的畫室更加自由，他們毫無私心地互相自由討論。沒有豪華的陳設、精美的家具和昂貴的花瓶，但是每個人

11　古典主義：從17世紀至19世紀流行於歐洲各國的美術傾向，提倡典雅崇高的題材，莊重單純的形式，強調理性而輕視情感，強調素描與嚴謹的外表、貶低色彩與筆觸的表現。

都精神抖擻，因為藝術家的趣味並不在外表，他們專注於精神上的成長。團結就是力量，集體共享發揮了這群藝術家最大的價值。所以，隨著藝術家合作工場的建立，大家的生活逐漸變得愉悅起來。

　　列賓常常把畫作帶到藝術家合作工場去和克拉姆斯柯依討論，很多偶然情況下克拉姆斯柯依的意見能給他很多幫助和觸動，列賓有時候甚至帶著自卑的覺得：他讀的東西可真多啊，他知道的太多啦。這種情緒越來越強烈，列賓甚至有了專心接受知識教育和科學的想法。

克拉姆斯柯依作品〈普希金肖像〉

　　克拉姆斯柯依聽了列賓的想法顯得有點驚訝，但是又嚴肅的說：「你的想法很明智，學識修養真的是個特別重要的問題啊！知識就是力量，只有科學能推動人類的前進。還有比學識更能提高人的修養的東西嗎？藝術家是社會現象的批評者，不管畫什麼圖畫，的確必須要反映他的世界觀，他的精神和情感，必須有想法。那麼想法從哪裡來呢？藝術家必須受到教育，重視精神方面才行。不管是什麼題材，藝術家要是缺少那一道哲學世界觀投射出來的光的話，那麼繪畫的意義在哪裡呢？繪畫將只會成為複製。如果你想進步的話，多讀一讀莎士比亞、賽凡提斯、果戈里 [12] 和歌德的作品吧！他們的藝術裡有人類最深刻的思想，你能明白我的話嗎？」

　　此時的列賓已經被深深折服了，他連忙點點頭：「是的！完全明白！」

　　克拉姆斯柯依接著說：「繪畫也是這樣子的啊！拉斐爾的畫作為什麼如此高明？他不單純是技巧超過其他畫家，因為在他的畫作裡，有著人性的崇高和精神世界的美麗，還有聖潔的思想。比如：他畫的〈西斯廷聖母〉（Sistine Madonna）就表現了天主教世界的理想，才能享譽世界。你要相信，世界永遠只尊敬人類不朽的思想。你的想法完全正確，真正的藝術家

12　果戈里：Nikolai Vasilievich Gogol Anovskii，19 世紀著名俄羅斯作家，善於描繪生活，將現實和幻想結合，具有諷刺性的幽默，代表作是《死魂靈》（Dead Souls）和《欽差大臣》（The Government Inspector Gogol）。

需要博聞強識，你眼下還年輕著呢，我多麼惋惜自己的青春，你千萬不能到我這個時候再後悔。年輕的藝術家必須接受教育啊，是時候考慮建設我們俄羅斯自己的藝術流派了，建立民族藝術！」

列賓陷入了深深的思考當中，一直到此刻，他才在克拉姆斯柯依的帶領下對藝術與知識有了深入的認識。克拉姆斯柯依對他的影響，為他日後的繪畫思想奠定了深厚的基礎。而克拉姆斯柯依在藝術上孜孜不倦、一絲不苟的努力，還有對民族藝術的憂慮，同樣也讓列賓敬佩萬分。

作為藝術家合作工場的首領，克拉姆斯柯依的個人模範行為就對整個團隊產生了很大的影響，他不僅技藝高超，對訂貨嚴肅認真，而且還不忘自己的日常工作：教課和畫肖像。克拉姆斯柯依看到俄羅斯的藝術漸漸衰頹，這片土地上的新生力量被殘忍的打壓，而那些具有民族性的成熟作品，竟然被毫不值錢的賣掉。學院派的威風依然強勁，當年他們組織的藝術家抗議都快被忘卻了啊！人民藝術的前途到底如何？怎麼樣才能找到振興俄羅斯藝術的方法呢？克拉姆斯柯依在和列賓的交談中常常表現出自己的憂心，他們經過熱烈的討論，想到必須要創建藝術家俱樂部。

他們的設想是這樣的：藝術家俱樂部由藝術家、富豪和所有珍惜俄羅斯藝術的人組成，藝術家可以在俱樂部裡面舉辦自己的展覽，然後再送到各大城市去展出，俱樂部還可以出售畫

作，接受訂貨，總之一切藝術業務與工作都可以在這裡進行。俱樂部還會關懷青年藝術家，關心有才華的學生。這樣一來，俱樂部就承擔起了保護整個俄羅斯藝術生活的責任，旨在領導它走向真正的民族道路，幫助民族藝術獨立發展，消除保守，阻礙外國勢力的侵蝕。這樣的想法讓列賓一度十分雀躍，雖然最後克拉姆斯柯依因為和大多數人的主張意見不合退出了俱樂部事業，但是，後來建成的藝術家俱樂部在那段時間仍然是聖彼得堡最好的俱樂部。

克拉姆斯柯依的藝術才華、人格修養，還有對俄羅斯藝術的熱愛與責任，對列賓產生的影響是很深遠的，列賓因為這位老師和朋友在繪畫藝術上有了很大的長進，也受到了學習文化科學的鼓勵，這些都為他深厚的藝術涵養奠定了基礎。而克拉姆斯柯依也成為繼佩爾薩諾夫之後的，再一次令列賓對民族藝術進行思考的人，這些思考讓列賓成為真正的肩負責任的藝術家。列賓認為這位偉大的俄羅斯公民和藝術家配享受一座巍峨的民族紀念碑，因為他帶著巨人的幹勁創立了最具影響的藝術家團體，並且，克拉姆斯柯依還帶領列賓走上了巡迴展覽畫派的道路。

巡迴展覽畫派

　　列賓是巡迴展覽畫派[13]的傑出代表，然而巡迴展覽畫派的雛形可以追溯到克拉姆斯柯依之前的西元 1820 年代。有三個不同領域的大師對巡迴展覽畫派的浪潮造成了顯著的推動作用。他們分別是：教育家威涅齊亞諾院士（Veneziano），音樂家格林卡（Mikhail Glinka），還有著名詩人普希金。

　　威涅齊亞諾院士是一個普通的退休官吏，他冒險賣掉了自己微薄的家產，創辦了一所私人美術學校，並且為這所學校兢兢業業了 40 年，培養出了 70 名學生。雖然他也崇拜古典主義的代表布留洛夫（Karl Pavlovich Bryullov），但是他在教育上另闢蹊徑，他一直主張用自然的眼光看待世界，正如普希金在長詩《葉甫蓋尼・奧涅金》（*Eugene Onegin*）中描寫的那樣：

我需要另一些畫：

我愛沙石的小坡，

在農舍前面的兩棵山梨，

籬柵校門，破損了的圍牆，

天上有灰色的濃雲，

打穀場的前面是草堆——

13　巡迴展覽畫派：Peredvizhniki，西元 1820 至 1880 年代俄國著名的繪畫流派。「巡迴展覽畫派」畫家提倡面對現實，主張藝術要有思想性，認為藝術是鼓舞人心、表達社會理想的工具。他們的繪畫不但諷刺俄國統治階級，表現城鄉貧民的苦難生活，而且創造了一批為爭取新生活而抗爭的革命者形象。

第 4 章　踏上繪畫之旅

在濃密的柳蔭下的池塘，

它是小鴨活動的廣闊天地……

　　威涅齊亞諾院士主張忠實於自然，他教育學生們畫普通的俄羅斯人，例如割麥人、牧人、農夫的孩子和田野、河流、森林。他們筆下的人物在那時還是親和愉悅的，就算是貧苦的農夫也洋溢在田園一般的意境之中。在他們的繪畫裡，社會矛盾是被虛化的。

　　同時，俄國民族音樂奠基人格林卡[14]，因為經常在俄羅斯民間音樂中吸取靈感，創作出了俄國的第一部民族歌劇《伊凡·蘇薩寧》（*Ivan Susanin*），還有一大批流露出俄國風采的音樂作品，這些作品展現出的是濃濃的民族情緒，能讓俄國人熱血沸騰。

　　普希金是俄國最著名的詩人，他在西元 1820 年取材民間故事創作了長詩《魯斯蘭與柳德米拉》（*Ruslan and Lyudmila*），並且寫下了歷史著作《普加喬夫起義》（*Pugachev Rebellion*）和長篇小說《上尉的女兒》（*The Captain's Daughter*），這些作品都表達了作者對沙皇專制的諷刺和對貧苦奮鬥的農夫的深深的同情。

　　威涅齊亞諾院士、格林卡和普希金雖然都是貴族出身，但他們都看到了沙皇俄國的專制之下人民和社會生活的落後。因此，他們成為沒落腐朽階級的叛逆者和俄國現實主義文學藝術

14　格林卡：19 世紀從屬於民族樂派的俄國著名作曲家。

的奠基者。

這三位藝術家給列賓的藝術道路帶來了很大的影響，也鼓勵了列賓的創作，而車爾尼雪夫斯基[15]在《現代人》雜誌上寫的一篇文章〈對現代審美觀的批判〉，更加讓列賓覺得熱血沸騰。車爾尼雪夫斯基在文章中認為，現實生活賦予藝術以客觀內容，藝術只是現實生活的再現。當時的俄國盛行著「美是理念的感性顯現」的觀點，而他嘗試用唯物論的思路看待藝術與現實的關係，堅持「美就是生活」，人的審美標準和階級屬性、生活條件是有依賴關係的。車爾尼雪夫斯基號召作家、藝術家要把自己的作品變成「生活的教科書」。

現實主義的浪潮必然席捲到了藝術界，以上這些偉大的現實主義藝術家們所倡導的，都可以算作列賓一生的藝術宗旨——生活便是他的繪畫信念。列賓和克拉姆斯柯依如飢似渴的閱讀了這些觀點，他們從內心表達了由衷的接受和贊同，並且身體力行的堅持著。早在西元 1859 年的時候，克拉姆斯柯依就在下新城舉辦了聖彼得堡小組成員和其他藝術家的作品展覽會。他盡自己的力量進行收集，聚集了一部分從美術學院和有些收藏家那裡借來的名畫，想把從生活中來的藝術融入到生活中。可惜這次的展覽卻效果甚微，因為雲集在那裡的全是行商坐賈，只顧著白天在市集上奔波，等到晚上有空，展覽會都

15　車爾尼雪夫斯基：Nikolay Gavrilovich Chernyshevsky，19 世紀俄國傑出的革命民主義者，無產階級革命作家和批評家，人本主義的代表人物。

已經閉館了。不過克拉姆斯柯依對巡迴展覽依然抱有希望，終於，機會在十年後再次到來，繪畫界在現實主義的衝擊下做出了最明確的姿態：西元 1869 年 11 月，米亞索耶多夫（Pyotr Myasoyedov）草擬了《巡迴展覽協會章程》，在莫斯科組織起了巡迴藝術展覽協會，現在，他專門趕到聖彼得堡，想說服這裡的藝術家們加入這個協會。

　　米亞索耶多夫是「十三人暴動」中的前美術學院的公費留學生，他在國外卻不忘對俄國藝術的責任，當他聽說聖彼得堡有一個美術家工場時非常高興，他為這個沒有任何外援、脫離美術學院庇護而存在的、獨立頑強的組織而驕傲。但是他也明白，這個圈子太小。而如今的巡迴展覽協會，在莫斯科有畫家布留洛夫、馬科夫斯基（Konstantin Makovsky）、薩伏拉索夫（Alexei Kondratyevich Savrasov）等，他們都頗具實力；而在聖彼得堡，大多數藝術家都已經加入這一戰線。

　　以現實主義為主旨的巡迴展覽，再加上如此眾多優秀藝術家的納入，這一建議讓列賓立刻精神抖擻起來，而克拉姆斯柯依甚至此後照顧了這個協會在聖彼得堡的全部工作達十年。西元 1871 年 11 月 28 日，首屆全俄巡迴展覽終於在聖彼得堡舉行了，這是近代俄國美術史上的一個輝煌，標誌著俄國民族藝術的正式形成。

　　一群又一群的觀眾冒著嚴寒走進了美術學院，大廳裡懸掛著裝在樸素畫框裡的繪畫，它們的內容也一樣樸素：全部是俄

國的真實生活和歷史。和那些學院派的遠離生活與現實的精緻繪畫相比，它們顯然給俄國人民帶來了久違的藝術親切感。

這次的展覽誕生了很多傑出作品，它們對現實生活細節的刻畫讓人嘆為觀止。我們看到白嘴烏鴉從遙遠的南方飛回，地上仍有殘雪，幾株婀娜多姿的老樹，頂端有去年秋天白嘴烏鴉築的故巢，遠處是尖頂的教堂和木舍，一望無垠的原野，天際飄著淡淡的愁雲，這是薩伏拉索夫的〈白嘴烏鴉歸巢〉（*Rooks have Returned*）。格伊 [16] 的〈彼得大帝審問阿列克謝王子〉（*Peter the Great Interrogating the Tsarevich Alexei Petrovich at Peterhof*）則在兩位主角的處理上相當耐人尋味。沒有激烈的戲劇衝突，也沒有表面化的姿態，彼得大帝只是坐在椅子上，態度從容嚴厲，面對著這個懦弱的已經成為的叛徒的王位繼承人，他的眼神裡是滿滿的鄙視和痛心。

談到這一段時期的情況，列賓後來十分興奮的寫道：「到處都是一派新氣象，嶄新的俄羅斯思想迸發出無限的青春活力，她興高采烈、昂首闊步的勇往直前，蕩滌著一切陳腐無用之物。這洶湧澎湃的浪潮又怎能不席捲俄羅斯的藝術和美術學院！儘管美術學院一向獨立於塵世之外，對身旁的俄羅斯生活視而不見，不予承認，頑固的以羅馬藝術的陳規陋習作為精神支柱，可是，其實迎接這清新爽人的浪潮的土壤早已準備就緒。」

16　格伊：Nikolai Nikolaevich Ge，俄國著名的歷史畫家，肖像畫家，風景畫家，巡迴展覽畫派的創始人，擅長根據聖經和福音書的情節創作油畫和素描。

　　巡迴展覽協會培養出了大量優秀的現實主義藝術家，這場獲得極大成功的展覽，具有十分深刻的歷史意義。雖然這時的列賓還在美術學院學習，但是他和那些立志用刻刀和畫筆去號召人們起來抗爭、去追求真理的藝術家們是同呼吸、共命運的。一旦讀完美院，列賓就以自己的藝術本領為武器，投身於這一隊伍，為建立豐功偉績而大顯身手，列賓後來成為巡迴展覽畫派的最傑出代表。

歐洲之旅

列賓〈史塔索夫肖像〉
（作於西元 1873 年）

　　俄國民族畫派的熱烈倡導者史塔索夫[17]就稱首屆巡迴展覽是「最重要的藝術新聞」，並且在《聖彼得堡新聞》上撰文讚揚這種藝術家聯合起來的思想和做法。他一直關心民族藝術的興起和發展，是個革命民主主義者。在藝術上，他反對為藝術而藝術的對西歐的盲目崇拜，對巡迴展覽畫派的事業產生了巨大的推動作用。列賓就在一個同學的介紹下和史塔索夫相識了。他們的談話從木雕開始，史塔索夫的觀點十

17　史塔索夫：Vladimir Vasilievich Stasov，19 世紀俄國著名藝術評論家。他反對為藝術而藝術和對西歐藝術的盲目崇拜，宣傳俄羅斯民族藝術的道路，直接指導和推動了強力集團和巡迴展覽畫派的創作。

分明確：這個作品足以把新興雕塑引上現實主義道路，這比任何古典主義的古董都要高明。羅馬的古典主義已經過時，而且陷進了千篇一律的程序。史塔索夫提倡有性格、有熱情、有動作、有特性的荷蘭藝術，因為荷蘭藝術展示的是自己的生活。

史塔索夫或許有些激進，但激進是必須的。在古典主義統治的背景下，新生的幼苗必須備加扶植，不然就會立刻夭折，所以史塔索夫才如此尖銳，如此堅持。

最初的列賓卻還不認為荷蘭藝術比古典藝術活潑精美，按照學院派的章程，反而是一種墮落的藝術。這時候，列賓從聖像畫師到美術學院，已經經歷了一次轉變，他逐漸懂得欣賞希臘羅馬藝術。

萬幸的是他在把這些古典奉為神靈之前就遇到了史塔索夫，這正是他思想上的第二次轉變，雖然當時自己還沒有意識到。

列賓有著牢固的藝術基礎，那些讓他最初遲疑的重要觀點，最後都沒有被拋棄。正是這樣的態度，讓史塔索夫感受到了列賓磅礴的才氣，也讓列賓和最初觀點並不與自己吻合的史塔索夫一見如故。

從結識列賓的第一天起，一直到列賓生命的最後一刻，史塔索夫都是他的諍友和永遠的辯論對手，人生的指路人。他們的友誼不是溫和的，而是激烈的，正如他們對待藝術的態度一樣，爭執充斥其間，藝術的靈感也不斷迸發。

　　西元 1883 年，列賓和史塔索夫決定一起赴歐洲旅行，這趟旅行可以稱作是結伴的繪畫之旅，他們在歐洲的各大博物館與美術院參觀各種繪畫的過程中，產生了更多更有價值的探討與爭論，而這些討論對於列賓藝術觀念的最終形成有著十分深遠的影響。

　　史塔索夫懂得所有的語言，還有公共圖書館寫的介紹信，所以幾乎所有的大門都為他敞開，有時候美術館還會專門為他在午後開放。這樣的待遇讓列賓跟隨史塔索夫擁有了更多資源，常常他們還會有當地的藝術家和學者們陪伴，想到這些，列賓心裡又多了對史塔索夫的佩服，認識這麼一個有才華有能力的朋友而深感幸運。

　　在以氣候炎熱馳名的馬德里，列賓和史塔索夫常常在深夜巴塞隆納的林蔭道上漫步閒走，有時候爭論會持續一個多鐘頭。有一次，他們探討肖像在藝術中的意義，突然想起這次旅行的主要目的之一，便是尋找西班牙撩人美女，並且留下肖像。史塔索夫後來不停提醒列賓，他們一直等待著機會。終於有一天，他們在旅館的豪華餐廳看到了一位漂亮的太太，是個古巴美人，簡直在第一眼就成為列賓和史塔索夫心中的美的代名詞。

　　然而，言語不通和初次見面的境地讓列賓有些遺憾，這意味著他只適合張望。不過，史塔索夫可不這麼想，他一陣風似的走到了那位太太和她的丈夫面前，很快就搭上了話。於是，在寬敞的閱覽室裡，他們已經準備好了畫像的一切工具。

這位太太其實是十分樸素的，她的穿戴並不那麼美觀，她是沒有任何矯飾的。在畫板面前，她成了一個最簡單、最普通、最沉默的女人，甚至失去了美麗。儘管史塔索夫用盡了一切社交中風流倜儻的手段，但是氣氛仍然不夠活躍，實在太無聊了！這位太太做得很端正，按照要求擺出了所有姿勢，可是一個半小時之後，看著完成的畫像，

列賓的素描作品

列賓和史塔索夫哭笑不得：這幅寫生簡直極其平庸，毫無意思。

這次的人物肖像畫經歷給了列賓很多啟發：當對象在擺姿勢上十分耐心，毫無非議的時候，肖像反而常常容易顯得枯燥無味，毫無生氣。與之相反，當對象坐得不那麼耐心，自然扭動時，反而容易獲得繪畫上意外的成功。這一點經驗，在列賓之後的人物肖像畫創作中，更加得到了證實。

後來，史塔索夫仍然到處為列賓尋找迷人的美女，但是列賓卻拒絕這些美麗的模特兒。史塔索夫無奈的總結道：凡是年輕漂亮、嬌媚的、柔弱的、美麗的人物，列賓的畫筆大概都無能為力。在列賓的筆下，主角往往是那些貧窮的形象。

有一次，列賓在格拉納達街頭選中的一個衣衫襤褸的模特兒，就造就了一幅列賓的驚人佳作。那是一個手拿著垃圾桶的

西班牙小男孩，列賓在一個小木板上面製作了草圖，連續畫了幾個小時。為了觀察太陽活動的效果，列賓還在陽光下不斷調換自己的位置。圍觀的人越來越多，大多數是農夫，卻有著強烈的藝術責任感：他們像警察一樣維護著秩序，唯恐這一繪畫創作的現場被打攪。而那個有幸成為模特兒的小男孩，他有著黑黑的小臉，黑亮的眼睛，藍色的夾克，褲子也是這種布料，他的頭上戴著沾滿塵土的破破的毛呢帽，還帶著一把小掃帚，小男孩身後一直背著草筐。果不其然，最後列賓完成了一幅無比精緻的作品。

雖然史塔索夫知識淵博，又極富口才，但是在信仰和政治觀點上，列賓往往更先進。因此，他們參觀外國博物館時的那些爭論裡，列賓也會有占優勢的時候。

在西班牙，列賓和史塔索夫評價起畫家哥雅[18]和他在聖大佛羅里達寺裡所作的壁畫。史塔索夫認為這些壁畫不屑一顧，而列賓卻看到了這些壁畫背後的力量：哥雅把那些輕佻的西班牙的美女描繪成了天使，其實是向教權主義發出的最大挑戰。史塔索夫雖然在爭論中表現出了固執，但是在他冷靜之後也會放棄自己從前頑固堅持的觀點，所以他在回國後撰寫過一篇寫哥雅的文章，當然，發表的是在列賓的說服後他們達成一致的觀點。

18　哥雅：Francisco José de Goya y Lucientes，西方美術史上開拓浪漫主義藝術的先驅。喜歡畫諷刺宗教的漫畫，他粗俗但充滿真理的畫風很受廣大觀眾的喜愛。他是文藝復興後期西班牙最偉大的畫家，對後來的畫家尤其是印象派的影響很大。

　　還是在馬德里，他們兩個人爭論起維拉斯奎茲（Diego Rodríguez de Silva y Velázquez），列賓就十分讚賞這位藝術家。在馬德里的博物館，列賓看到了許多過去只能從複製品上看到的繪畫，令他嘆為觀止、拍案叫絕。列賓認為維拉斯奎茲是個深刻的現實主義者，他不僅製作國王的肖像，還是第一個描繪勞動者的畫家，例如石工、紡紗的女人，還有更多更普通的勞動者。列賓跑到很近的地方特別認真的研究這些作品，還當場臨摹了維拉斯奎茲的其中兩幅畫。這次他的臨摹不僅速度驚人，而且效果極好，當天博物館所有的臨摹者都湊起來看列賓的繪畫，俄國畫家的技巧讓他們十分驚豔。後來，觀眾們都已經相繼離去，列賓卻還在緊張的繪畫著。史塔索夫坐在凳子上安靜的休息。兩個酷愛藝術的年輕俄國人，徜徉在西班牙的博物館裡，在鴉雀無聲的大廳裡他們如飢似渴的研究著藝術家們的珍寶。列賓十分認真的、一筆一劃的再現當時維拉斯奎茲製作這幅畫的全過程，而史塔索夫全程靜靜的看著他，寸步不離。結束臨摹後，史塔索夫對列賓的繪畫大加讚揚，但是又否認了列賓對維拉斯奎茲的全盤肯定與崇拜，發表了對維拉斯奎茲投入過多精力在宮廷畫上的意見。列賓和史塔索夫在這次歐洲之旅中，還深入的融入了巴黎的社會生活。列賓和史塔索夫沒有放過社會黨人的任何一次聚會，列賓在那裡見到了俄國有名的革命家巴夫洛夫（Pavel Andreevich Pavlov）。其實拜訪他要

擔很大的風險，當時巴夫洛夫正在編輯民意黨[19]人的刊物《民意導報》，這份刊物在國外正式出版，他住的地方受到了監視，每個來訪者還必須登記到名冊，記錄在案。但是，年輕的列賓那時正血氣方剛，青春的勇敢是那麼可貴。

　　旅途在繼續，列賓的繪畫也從未停止。假日裡的一天，所有的博物館都關閉了，列賓又迫不及待要作畫，於是他想到讓史塔索夫坐下擔任他的模特兒。列賓竟然從早上九點開始，一直畫了一天，甚至前胸都累疼了，這不是什麼輕鬆的事情啊，好在這樣的連續作畫能讓列賓的情緒保持一致，模特兒也不用費心一直留意自己的坐姿。此時的史塔索夫流露出一點志得意滿的神情，因為對旅伴的滿意，對旅途的滿意，對肖像製作的滿意，對畫家如此值得讚美的態度的滿意，而最滿意的其實還是他們兩個人之間高格調的談話。而最重要的是什麼呢？在他們的相互交流與互動裡，列賓完成了對他最親愛的朋友的寫生，那就是後來十分著名的畫作〈藝術評論家史塔索夫的肖像〉（*Portrait of the Art Critic Vladimir Stasov*）。後來，史塔索夫回顧那次做模特兒的經歷，覺得他在那十幾個小時裡，向列賓講述了他一生中最有意義的一件事。

　　除此之外，這兩個好朋友在巴黎還經常出席巴黎的革命婦

19　民意黨：俄國民粹派的祕密組織，誕生於西元 1879 年。它的目標是推翻沙皇專制制度，主張人民擁有土地的權利，擁護村社的方式和地方自治。民意黨人的活動分為宣傳活動和密謀暗殺活動。

女召開的會議，列賓喜歡給發言人畫速寫，這一習慣讓列賓創作出了很多集會主題的繪畫。

有一次，在巴黎社員牆[20]邊的貝爾‧拉雪茲墓地（Cimetière du Père-Lachaise）上召開了一場追悼會，群眾為不久前被槍殺的公社英雄舉行盛大的紀念活動。牆上插滿了紅花，營造出了很濃的節日氣氛。人群的手裡也都拿著大束的紅花，成群結隊。那些新墓前面，有低矮的十字架。墓地鮮紅一片，正如英雄們流淌出的鮮血。這一刻列賓有些熱血沸騰，他立刻拿出自己的速寫本，把握時間記錄這個場面。列賓專注於繪畫中已經忘記了一切，似乎又一些發言人先後上臺發表了演說，似乎人物一個接一個，還有一個帶著帽子的馬車夫……列賓沉浸在自己的世界裡十分忘我。

強烈的創作欲望，和在這裡全新的感受，讓列賓再也按捺不住。花了三天的時間，列賓終於在巴黎創作出了〈社員牆下的集會〉（*Meeting at the Mur des Fédérés*，暫譯）這幅繪畫，幾乎是一氣呵成地表達出了列賓對巴黎的觀感，直接取材於歐洲之旅期間的法國生活，列賓一直嚮往著的創作不就是這樣的繪畫嗎？

〈社員牆下的集會〉是世界繪畫史上記錄這一事件的唯

20　巴黎社員牆：Mur des Fédérés，西元 1871 年 5 月 21 至 28 日，巴黎市民為監督政府成立的公社遭到了嚴酷的武力鎮壓，巴黎社員牆為紀念戰鬥中的犧牲者而建，承載著理想主義者至死不渝的抗爭信念。

一畫作，到 1929 年時這幅傑作才從奧斯特羅夫（Island）的私人收藏轉移到了特列季亞科夫畫廊（The State Tretyakov Gallery），在大眾面前展示它永恆的魅力。

　　此次歐洲之旅讓列賓和史塔索夫成為莫逆之交，他們跑遍了各個博物館卻不感到疲乏，他們的爭論總是閃耀著藝術的火花。這段時間裡，史塔索夫幫助列賓形成了自己的繪畫風格，使列賓意識到了自己作為一個民主主義畫家的使命。在這趟旅行中，列賓的繪畫技巧與想法也因為實踐與生活而得到了十分顯著的進步。

第 5 章　伏爾加河上的縴夫

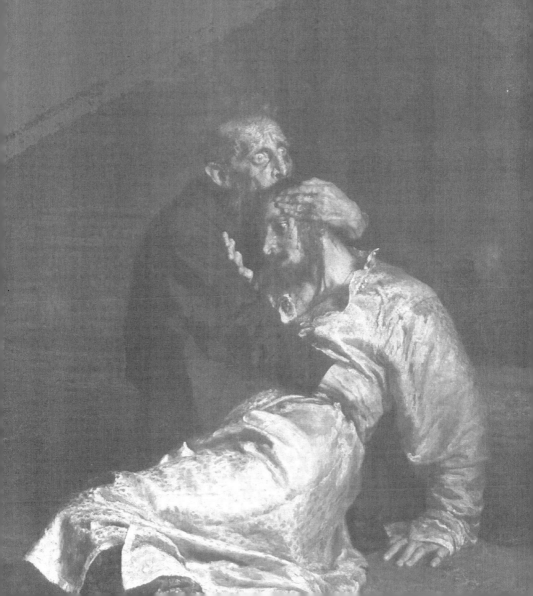

涅瓦河上的縴夫

　　隨著列賓技藝的日漸成熟，後來〈伏爾加河上的縴夫〉的誕生一舉讓他成為 19 世紀現實主義畫派的最傑出代表人物。成功從來都不是偶然，列賓在創作這一代表作之前，有十分漫長的沉澱過程。

　　幼年時對窮苦勞動人民的關心，青年時對現實生活的推崇，都是列賓累積下來的藝術素養。而列賓的縴夫情結的產生，其實是在西元 1869 年的涅瓦河 [21]。

　　列賓那時候正在美術學院的畫室裡面準備小金質獎章的競賽，每天埋頭在畫板前專心致力於〈約伯和他的朋友們〉（*Job and His Friends*，暫譯）那幅畫。列賓對待創作一直都很刻苦，這次由於要參與競賽更加不能懈怠了。他恨不得整天都拿著畫筆畫畫，只有露天習作的時候才會離開畫室。

　　按照章程規定，列賓的畫室其他參賽者都是不可以進去的。於是，列賓和其他人的交往只限於在那層樓的走廊上交談。有一天，畫室和列賓毗鄰的旁聽生薩維茨基（Konstantin Savitsky）主動把手搭在他的肩膀上，他一向樂於交遊，性格開朗。

　　「嘿，列賓，我們明天去涅瓦河畫習作吧，到伊若拉河口就回來。」

21　涅瓦河：Neva River，俄羅斯聯邦西北部重要河流。源出拉多加湖（Ladoga Lacus），自東向西流，流經俄羅斯聖彼得堡，注入波羅的海芬蘭灣（Suomenlahti）。長 74 公里。流域面積 28.1 萬平方公里。

列賓被他的話搞得有點不知所措，一來列賓覺得自己一向怯懦，不愛旅行和冒險，他不愛奔波。二來，畫室的條件他很熟悉，也比較方便。於是他推託道：「我實在不想去那麼遠的地方啊，要去的話我還要好好收拾我的畫箱。我在畫室也待習慣了，這裡也有現成的模特兒，為什麼要趕到那裡去呢？」

「你真是奇怪的人啊！每天面對一樣的東西難道還沒膩嗎？老兄，你肯定是不知道河岸有多麼美麗的風光吧？哎呀，那可是迷人的地方啊！別廢話啦！我們明早就搭火車走，七八點怎麼樣？」

說話間，薩維茨基已經動手把列賓畫箱裡所有的工具收拾妥當了，敏捷得讓列賓目瞪口呆。於是他也只好「被迫」出發去涅瓦河。

清晨，他們在涅瓦河上破浪而行。此刻，列賓看著兩岸美麗的風光和清新的空氣，不禁情緒大好。經過涅瓦河的高級別墅區的時候，列賓看到豪華的爭奇鬥豔的正門裝飾，還有好多盛裝打扮的遊人呢。多麼漂亮的衣著，多麼鮮豔的色彩啊，列賓從未見到過這麼歡樂的人群，川流不息，熙熙攘攘。

慢慢的，船到站了，列賓又躋身於洶湧的人群，美麗的婦人們，年輕的大學生，鮮豔的遮陽傘，空氣裡瀰漫著香水的味道，獨自在畫室待久了，列賓此刻覺得自己置身於一個魔幻的世界。他想：真是要感謝薩維茨基啊，否則我哪裡來的眼福看到這麼熱鬧神奇的景象呢？我還以為這個世界上沒有比烏克

蘭更美的地方了。還有那些美麗的少女，穿得多麼整潔多麼合身！就像天仙一樣呢。不過，列賓突然發現了不對勁的地方。

「你看，那黑色的是什麼呢？一直在向我們移動呢。你看，黑黑的，還閃著油光一樣的褐色，這是什麼黑點啊？」列賓立刻問薩維茨基。

「噢！這是縴夫啊！他們套著纖繩在拉平底的貨船呢。他們是群很特別的人啊，很好，這下子你還有機會近距離觀察到他們。」薩維茨基回答列賓。

列賓有些愣住了，在楚胡伊夫，他們把縴夫叫做無家可歸的光棍。列賓沒有來過這麼寬闊的通航的大河，更沒有親眼見到過這些「光棍」。眼見他們走近了，列賓忙不迭對著陽光睜大了眼睛。

天啊，他們的衣服多麼破舊！怎麼能這麼骯髒和襤褸？有一個縴夫的褲腿被撕破了，裸露的膝蓋閃閃發亮，而褲腿竟然就這麼一直在地上拖著。其他的人，要麼是臂肘露出來，要麼是沒有帽子，襯衫破爛不堪而且烏黑。他們的身上掛著的應該是毛巾，可是列賓根本無法辨認出那毛巾原來的圖案和顏色。縴夫們的胸膛都袒露著，而且被磨得通紅，臉上掛著汗水，臉龐閃閃發光。再注意一下他們的眼神吧，那麼憂鬱，偶爾在他們垂下來的溼漉漉的頭髮中，你會發現沉痛的目光。

這一切真的與剛剛列賓所見的花團錦簇、衣著華麗的老爺太太們形成了太大的反差。等到列賓再完全走近的時候，那些縴

夫開始給遊客讓出道路。可是，讓列賓最為驚訝的是，那些憂鬱的、不太能被辨認出的黑亮亮的怪物們，竟然對著遊客露出了像孩子般天真善良的微笑。他們看著那些花枝招展的遊客，用欣喜的眼光打量著他們的裝束和身段，打量著他們乾淨的臉龐，就好像對待著尊敬的主人。他們還用自己黝黑的大手，努力拉著縴繩，想幫遊興正濃的人們掃除一切路上的障礙。

列賓實在忍不住了，他向薩維茨基喊道：「怎麼能這樣子？這個世界怎麼可以這樣！簡直是把人當畜生使喚啊！多麼不可思議，有誰會相信？真是駭人聽聞，薩維茨基，難道不可以用先進一點的辦法嗎？這樣實在不好！」

薩維茨基對社會生活一向十分熟悉：「是啊，你這樣的呼聲很早就有了，但是其他的方式，例如拖輪，是那麼的昂貴，要花多少錢呢。再想想吧，這些縴夫還能裝船，到達了目的地又負責卸船，你到哪裡去找這麼方便又便宜的人力呢？」

薩維茨基繼續說：「你可以看看這水道系統，使用的都是套索拉的縴繩，世界就是這麼古怪！男人女人們在旁邊有說有笑，但是縴夫們卻承受了難堪的苦楚。光天化日之下這樣的顯示效果多麼明顯。」

他還在繼續說著什麼，但是列賓已經聽不下去了。列賓已經被這一畫面震驚了，縴夫給列賓的沉重印象，就好像有一團烏雲遮住了那歡樂明亮的太陽。他只有默默的一直將目光追隨著那些縴夫，直至他們消失在視線中。隨著列賓的遊船繼續行

走，他看到了剛剛縴夫們拉的貨船，吃水那麼深，還有那套索的纖繩，實在透露著殘忍。如此髮指的殘酷折磨和無憂無慮的戲謔就在眼前，多麼原始而毫無人道的工具！真是可笑！列賓不禁揪心。

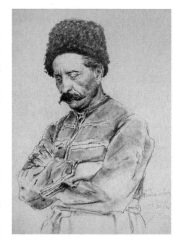

列賓的素描作品

最動人心目的場景是什麼呢？列賓看到一隻流汗的、黝黑的大手高舉在小姐們的頭上，那一瞬間，列賓想著，無論如何他都一定要勾勒出這一場景的草圖。

這趟短暫的出行很快就結束了，列賓和薩維茨基又回到了美術學院。列賓再次埋頭進入了〈約伯和他的朋友們〉的創作，為這一幅畫的準備占去了他絕大多數時間。唯一的消遣也只是在學校的花園裡和同學們玩一些無聊的遊戲。不過，列賓從來就沒有一刻忘記涅瓦河上的那些縴夫。無論是在為習作練習的時候，還是在遊戲，甚至當列賓在熟人家裡的脂粉堆裡廝混的時候，他的腦海中都擺脫不了這群縴夫的身影。有時候，他只好畫幾幅速寫來幫助自己記憶當天那個讓他無比震驚的畫面。列賓在這個夏天看到涅瓦河上的縴夫之後，這種悵然若失的印象，一直激盪著他的想像。

瓦西里耶夫的建議

　　如果說是薩維茨基把列賓帶到涅瓦河，讓他初步認識了縴夫的話，那麼，真正推動繪畫巨作〈伏爾加河上的縴夫〉誕生的，還有另外一個天才畫家費多爾‧亞歷山大羅維奇‧瓦西里耶夫[22]。

　　列賓是在克拉姆斯柯依那裡認識瓦西里耶夫的，克拉姆斯柯依十分寵愛他，總是對他讚不絕口，一直以有這樣天才的學生而自豪。

　　的確，瓦西里耶夫是個十分出色的青年，19 歲的他就辭掉了郵務員的工作，決心獻身繪畫領域。最關鍵的是，除了才華之外，瓦西里耶夫的個人魅力足以征服所有人：活潑開朗的性格，優美迷人的外表，動聽的嗓音，機智幽默的性格，還有那充滿活力的各種玩笑。

　　瓦西里耶夫吸引了周圍人的目光，大家不自覺的就喜歡他、關心他。

　　瓦西里耶夫的活動能力讓在社交上十分平庸的列賓非常敬佩和羨慕，他雖然才來此地不久，但是這裡的一切展覽會、郊遊、晚會都有他的身影，此外他還會去拜訪各種同學和朋友。瓦西里耶夫和列賓一樣家道貧寒，但是他卻總是衣著入時，風流

22　瓦西里耶夫：Fyodor Alexandrovich Vasilyev，俄國 19 世紀後半期優秀的風景畫家，早年受業於聖彼得堡美術獎勵協會附設的繪畫學校。他的風景畫富有抒情意趣，也淺藏著淡淡的哀愁。

倜儻，他的談吐和風度不亞於那些貴族的公子。瓦西里耶夫還會很多種樂器，繪畫藝術更不必說。他熟悉當時所有著名的法國和德國畫家的名字，似乎無所不知。

　　這樣子的一個年輕人，雖然他只有 19 歲，整整小列賓 7 歲，卻毫不遲疑的將性格稍微怯懦的列賓置於他的保護之下。面對列賓的時候，他就會從一個幽默詼諧的紈褲子弟，變成一個嚴肅認真的老師，給予及時有效的忠告。好在列賓並不覺得尷尬，因為瓦西里耶夫的性格實在讓他喜歡，他也常常向瓦西里耶夫探討自己的困惑。

　　有一天，瓦西里耶夫又到列賓的住所來找他。瓦西里耶夫一進門，列賓就聽到他歡快的聲音：「兄弟啊！你在做什麼呢？」

　　列賓從畫板上抬起來頭來和他打了個招呼，瓦西里耶夫看到畫紙上的縴夫形象立刻激動了起來：「啊！是縴夫啊！他們讓你動心了嗎？不錯，這才是真正的生活啊！那些美術學院的老古董怎麼會懂得這些？」

　　瓦西里耶夫又端詳了一遍那幅水彩草稿，認真的繼續說：「不過我也要提醒你啊，千萬別走上錯誤的路。看這幅畫，這裡是小姐們、男伴們，還有別墅。這些骯髒的縴夫好像是被你硬擠進去的人呢。

　　你難道是為了說教才畫畫的嗎？這幅畫的對比反差根本是用來訓世用的，通篇都表現了一種抽象的議論。然而其實呢，你應該畫最樸實的縴夫的自在本色才對，繪畫就應該開闊自然

一些啊！縴夫嘛？你應該去伏爾加河上！對，就是伏爾加河，大家都說只有那裡有典型的傳統縴夫呢，你應該去一趟才對！」

伏爾加河在俄羅斯的西南部，是俄羅斯的內河航運幹道，全長將近 4,000 公里，是歐洲最長的河流，也是世界最長的內流河。因為伏爾加河在俄羅斯的國民經濟和人民的生活中有著非常重要的作用，俄羅斯人將伏爾加河稱為「母親河」。

瓦西里耶夫〈伏爾加河上的平底船〉
（*Barges on Volga*，暫譯）

那麼遙遠的河流，如果去一趟十分昂貴，這都可以算作一次充滿冒險的旅行了。就算真的富得流油，伏爾加河發源於瓦爾代丘陵中的湖沼間，流經森林帶、森林草原帶和草原帶，沿途荒蕪人煙，開發不足，條件十分艱難。這哪是個說去就能去的地方呢。

列賓再一次覺得對面的人想法有些誇張了，他真想埋怨瓦西里耶夫。「你也扯得太遠啦，這不是澆我冷水嘛？你這幻想對我一點也不適用，我現在經濟情況這麼不濟，根本就是痴心妄想啊！」

「我知道你的狀況，」瓦西里耶夫豪爽的大笑起來：「可是學院裡沒讓你覺得藝術被隔絕嗎？你的座椅或許已經長滿青苔了吧！」

　　列賓被他這樣的嘲笑搞得有點不高興，甚至直接別過頭去不說話。

　　瓦西里耶夫察覺到了什麼，仍然微笑著說：「怎麼啦？難道這不是我對你的關心嘛。老兄，你生什麼悶氣呢？」

　　列賓只好委屈的回答道：「去伏爾加漫遊要花多少錢？你這樣建議我，不是平白取笑嗎？勾起我的興趣，再讓我對現實屈服失望嗎？」

　　瓦西里耶夫從容的笑著說：「那你算算看到底需要多少錢呢？別著急啦，好好算一下。」

　　「最起碼要打三個月的開銷，弟弟現在和我住在一起，兩個人至少也要 200 盧布啊！哎，我看還是別說這個事情了，談點別的吧……」

　　瓦西里耶夫倒是認真了起來，他用嚴肅的、不容爭辯的口吻說：「你是怎麼啦，告訴你，我打包票，兩個禮拜後奉上 200 盧布，你快打定主意準備準備出行吧！」

　　列賓聽了這話又生起氣來，他還沒見過這麼愛開玩笑的人，他此刻恨不得馬上把瓦西里耶夫趕走。臨走前，瓦西里耶夫還像父輩一樣叮囑列賓要去理髮，注意著裝。列賓毫不客氣的說：「我就是看不起你們這些穿著講究的人呢，你家境並不是很好，為什麼要打扮得這麼光鮮……」瓦西里耶夫只叫他別生氣，還告訴列賓，兩週後他也得穿上這樣的衣服。「然後三週後我們就在伏爾加河上泛舟啦！想一想啊，你能看到真正的

縴夫了，多麼讓人激動的事情！」

列賓是一點都不相信他的話的，他覺得瓦西里耶夫太可笑，真是沒有自知自明，這個輕浮的少年或許就樂於哄騙他人？列賓疑慮重重，只好心裡嘀咕著：走著瞧吧，你這個傢伙。

然而，兩個禮拜後的事情的確把列賓驚呆了。瓦西里耶夫突然大力推開了列賓的房門，高舉一張紙，對著列賓咯咯笑：「收下吧老兄！這就是我答應給你的 200 盧布支票。我沒騙你吧？好了，現在別囉嗦了，快收拾行李吧！」

列賓這時候已經瞪大了眼睛，更誇張的是，瓦西里耶夫正在他面前一一展示他帶來的東西 —— 狹長的大箱子、馬鞭、綁腿、手套、領帶自然不可少，他竟然還準備了香水、肥皂、花露水、藥箱、酒精等等，不勝枚舉。

帶著滿心的疑慮，列賓後來去找過克拉姆斯柯依，因為瓦西里耶夫的家境實在不太好，為什麼能一直生活得這麼瀟灑、光鮮呢？克拉姆斯柯依嚴肅而愉快的回答列賓：「看來瓦西里耶夫很給你面子啊！你不用有什麼擔憂啦，他的背後有一個大人物，是斯特羅加諾夫伯爵藝術獎勵協會的首腦呢，這位先生對瓦西里耶夫也是極其的愛護，甚至惜才得把他慣壞啦！不過，瓦西里耶夫真正是受之無愧的。所以，你大可不必太愧疚，好好享受你的旅行吧。這為藝術而萌發的旅行，怎麼都是值得的投資啊！」

就這樣，列賓突然成為從未擁有過的 200 盧布巨資的主人，歡快的心情從準備旅行的時刻就開始了。最初，按照瓦西里耶夫的建議，他們購買了最必要的物品，比如馬來橡膠氣枕。但是其實這種枕頭很硬，跟鵝卵石似的，而且還需要花費很大的力氣來充氣，所以大家就放棄了。

在他們的行囊中，最重的就是酒精爐和燉鍋了，此外還有通心粉、麵包圈、稻米和大量餅乾。因為他們要去的是荒無人煙的伏爾加河地區，想在那裡找到吃的，絕對是難上加難。

列賓和瓦西里耶夫愉快的啟程了，列賓的弟弟也跟隨著一起。

在美術學院的同仁馬卡羅夫（Makarov）的堅持下，他成了這次旅行的第四個人。

馬卡羅夫是世襲貴族，是個成天一本正經但效果總是事與願違的傢伙。

夜晚的航行裡，列賓的弟弟會吹奏動聽的長笛，笛聲在浩瀚無垠、空曠寂寥的水面上飄蕩，他們沉浸在這樣的意境裡忘記了一切。當然，此時大家都還不會預料到，這趟即將到來的伏爾加之行，將通向一個多麼輝煌的目的地。

伏爾加之行

列賓一行四人從特威爾登船了，前方的伏爾加充滿未知，卻隱約閃爍著藝術的光芒。

在伏爾加河上游的時候，他們的平底船緩慢得像一隻烏龜一樣。船上有形形色色的乘客：牲口販子、包工、商人，什麼人都有。列賓他們幾個都很喜歡下棋，於是在乘客裡發現了好幾個精於此道的朋友。瓦西里耶夫這個著迷的獵人，常常拿出自己的獵槍出來，在甲板上滔滔不絕的講述自己從前的狩獵故事，聽眾總會聚集，而且流連忘返。在瓦西里耶夫高超迷人的社交本領下，船上的乘客很快就和他們混熟了。

因為常常繪畫的緣故，乘客們更加常常跟在這四個少年的後面，大聲談論他們的作品。旅途中的寫生也促進了列賓和其他幾人的切磋，瓦西里耶夫可以在十分鐘之內描繪出一幅既生動又完整的畫，還能將眼前的所有場景羅列其中，看得所有人目瞪口呆，有段時間馬卡羅夫甚至羞於把自己的速寫本拿出來。瓦西里耶夫越來越成為列賓和馬卡羅夫頂禮膜拜的對象，他們都堅信瓦西里耶夫是個絕對的天才。

一個初夏的溫暖的月夜，船隻到達了普繆斯鎮，列賓和瓦西里耶夫心血來潮，約好了一起下船欣賞這裡的夜色。他們打聽好了停船的時間，便立刻跳到了異鄉的堤岸上。已經是深夜一點多了，月光像藝術一樣讓列賓沉醉：銀色的光輝灑到了很

多物體上，白天看起來平淡無奇的東西此時顯得美麗異常。稠密的丁香叢和繁茂的果樹發出沁人心脾的香味，啊，這一切顯得如此美好。美景總是可以觸發才情，天才的瓦西里耶夫果然立刻問列賓要速寫本，列賓遲疑的交給了他，還是忍不住問：「你確定在月光下面也能看見繪畫？」

　　瓦西里耶夫並不回答，興沖沖的接過快寫本飛快的勾勒，美妙的果園速寫很快就完成了。畫完速寫，瓦西里耶夫依舊不能平靜，他靈感大發，即興創作了一首散文詩，夜鶯為他伴奏，這意境簡直讓兩個夥伴沉入夢幻之中。因為貪戀這美妙的夜景，他們還險些誤船呢。

　　上船之後，他們很快打聽好了去向，決定在斯塔夫羅波爾的碼頭靠岸，這是他們第一次棄舟登上陌生的土地 —— 一直嚮往的伏爾加。這裡離市鎮還有五俄里，於是他們雇了三輛馬車，帶著大大小小的箱子從河岸飛奔而去了。

　　他們四人向開車的莽漢詢問住宿的情況，覺得最好還是去找私人出租的房子好，車夫是個老實人，他思考了一會兒，建議把他們帶到布雅尼哈的房子那裡去看看。

　　經過漫長的路途，布雅尼哈的院子終於到了，一個胖嘟嘟的老太太在門口迎接。可是這四周的環境顯得太野蠻，四周的人都用驚惶的眼神看著他們，列賓的心裡一點底都沒有。雖然房子還算乾淨，也可以做飯，但是屋子裡的三扇窗戶連關都關不上，夜晚的時候，大家都害怕會有強盜乘虛而入。

　　由於這些日子的旅途太過勞累，他們四個人一夜酣睡。可是房東可一直沒有睡著啊，這一切，原來是因為他們的髮型。

　　臨行前，瓦西里耶夫建議大家都剃了短髮。可是這一點引起了很大的誤會，當地人的驚惶原來也是因為這個，還以為他們是逃犯。

　　房東太太更是小題大作，她還請來了一個當過兵的鄰居，手持火繩槍，在他們的門口守了一夜，只是為了隨時查看動靜。當然，結果顯得有些可笑。不過她們也終於確定列賓他們都是安分的好人了，不再懷疑其他什麼。老太太的心地其實很善良，此後每天準備好吃的和好喝的，列賓覺得自己是個享福的「逃犯」。

　　和這裡隔江遙望的，便是一片原始森林。列賓他們租了一條小船，每天都在清晨進入原始森林去。這森林裡的古樹特別多，陰氣襲人。他們攀著峭壁到達了山頂，極目遠望，果真是山林起伏，浩渺如海，十分美麗。而當他們再次返回的時候，總能看到貨船和漁夫，人們在運貨、修補，一派忙忙碌碌的景象。從自然回歸生活，畫家們感受到了生活的熱情，當然又免不了打開速寫本捕捉每一瞬間的情景。

　　半個月後，列賓和瓦西里耶夫開始尋思另外一個供他們度過整個夏天的地點，於是他們決定先順流而下，去六十里外的小鎮看看。果然，這裡的居民豪爽灑脫，女性的體態也都很優美。經過一番探尋，他們找到了住處。

　　帶著全部家當，四個人遇到了帶著全家老小在岸邊等候的房東伊凡先生。終於，他們又有了新家。

　　瓦西里耶夫找到了打獵的好地方，馬卡羅夫則喜歡攀登大沙岩，列賓呢，則準備渡河去對岸看看。對岸的沙灘上有好多小女孩，最大的才十歲，她們在玩「碎瓦片」的遊戲。可愛的孩子們立刻吸引住了列賓，他先陪著她們待了一會兒，熟悉了之後，列賓對著她們說：可愛的孩子們，妳們可不可以安安靜靜坐好不要動呢？誰能坐五分鐘，我就給她五個戈比喔。

　　孩子們果然都很乖的坐著。列賓掏出速寫本，熱情頓生。果然，不一會兒，畫紙上就出現了小巧生動的形象。列賓沉浸於其中，無比滿足。然而這時候，他似乎感覺到有一個人站在自己身後一直不走，於是就轉過身看了一眼。

　　列賓回頭一看，那是個女人，她顯得忐忑不安的樣子，和列賓對視了一眼就轉頭走掉了。不過多久，又走來一個女人，她和孩子們說了幾句話，就立刻揪住其中一個小孩的辮子把她往岸上拖。人來得越來越多，有兩個殺氣騰騰的女人對著列賓破口大罵，伏爾加地區的女人都過於凶悍，身為母親，竟然就這麼當眾責罵和侮辱自己的孩子：「妳們都這麼坐著想做什麼？眼睛全部瞎了嗎？死鬼！這傢伙是個魔鬼！他那不是錢，是邪術！快把錢扔掉，過一會兒錢就會變成碎瓦片的！妳們這些蠢貨！明天就會現出原形的，快扔掉！」

　　孩子們全部大聲尖叫，紛紛把硬幣亂扔，列賓看得目瞪口

呆，這明明是他為了取得可愛的孩子們的信任，很認真很真誠的發給她們每個人的。而現在，列賓的模特兒就這麼瓦解了，轉眼就跑光了，列賓沮喪無比。

更糟糕的是，沒過一會兒，又來了一支討伐隊，而且這次還有男人，每個人都對列賓怒目相視。

「你在這裡做什麼？」

「你有身分證嗎？快拿出來看看！」

他們對著列賓七嘴八舌，列賓真的像逃犯一樣，被押到了他房東的寓所去了。

無奈之下，列賓只好找出美術學院當時頒發給他的證書，上面蓋著學院的印章。之所以想到掏出這個東西，就是因為列賓突然想到這上面有著一行小字，現在真是列賓的救命稻草，這行字是：務必請省、地行政長官於該學生進行寫生練習時給予協助。

讓列賓詫異的是，這三十多個人裡竟然沒有一個認字的！這唯一可以為他證明的東西難道都沒用嗎？於是列賓堅持說：「一定要唸出來啊，哪怕找你們這裡教堂的神父呀！」但其實，這附近連個教堂都沒有。

這時候人群中有個活潑的男孩子說：「不如快去請書記官[23]吧！」

23　書記官：地方官名，為推事、檢察官的輔助人員協助審判、檢察工作，如錄供、編案等，並擔任總務工作。

　　果然有人騎著馬去找書記官了。等待的時間顯得特別漫長，而一聽說書記官要過來，全村的人似乎都停止了手裡做的事情，全都如潮水般湧向了列賓。粗漢子們推推搡搡，很不耐煩。

　　終於，書記官騎著一匹快馬飛奔而來，他身材高大，穿著紅色的襯衫，還留著大鬍子，反而倒不像書記官，像個縴夫呢。不過列賓趕緊遞上了自己的證件，他是識字的，便飛快把那一行小字念了一遍。鄉親們其實還沒反應過來呢。

　　有人指著印章問，這是什麼？書記官故意拉長了聲調用朗誦的方式說：帝國美術學院院印。

　　這時候討伐隊終於安靜了下來，整個屋子鴉雀無聲。人們像洩了氣的皮球一樣，因為他們知道，這是皇帝的大印。這個年輕人，他們討伐錯了。

　　往後的日子變得平靜如鏡，討伐事件的發生雖然給列賓帶去了些驚嚇，但是好歹有驚無險。更重要的是，這個事件反而給了列賓一次公開自己高貴身分的機會，讓當地的居民徹底改變了對他的態度，從討伐者變成了崇拜者。就連列賓他們每晚唱的歌曲，當地的人也覺得非常好聽。一般來說，瓦西里耶夫都唱男高音，列賓唱二部和聲，列賓的弟弟則一直負責長笛的伴奏，每天晚上，他們的觀眾都特別多，簡直像個音樂會。

　　終於在伏爾加安定下來，一行四人開始了融入伏爾加地區內部的生活。當然，他們沒有忘記此行最重要的目的：這是一趟藝術之旅。

　　為了把握一切可供藝術創作的時間，他們黎明就會起床，而且分秒必爭。列賓著手畫日出的寫生，每天都要很早去面對著小鎮的童山取景。而晚間的時候，他們一起喝茶，交流一天的心得、爭論、談心，或者縱情的大笑。這樣的日子緊湊平靜，卻讓他們的藝術大有收穫。

　　大自然果然是真正的老師啊！清晨的五點到六點，童山上晨炊繚繞，儀態萬千。一會兒像是輕輕的薄紗，一會兒變成雲朵，一會兒又成為直線。隨著太陽慢慢升起，這些雲霧的色調也瞬息萬變，光怪陸離。有時候，茫茫的白霧覆蓋了伏爾加河，一切都顯得空曠而寧靜。而岸邊佇立著的牧童，也讓這平靜之中有了絲絲生機。

　　大自然向畫家慷慨的展示了自己的美貌和神韻，燃起了列賓內心的熱情和欲望。在忘我的創作中，他領悟到了浮雕和透視在構圖規律中的重要性：在童山的灌木叢中，列賓描繪了披散在前景的曲線紛紜而瀟灑的灌木，讓它們占了畫面的大部分空間，它們婀娜多姿的掩映著。而後層不遠的樹林則成了中景，這樣的創作顯得微妙柔和，別具一格。這才是真正的浮雕，比起在學院裡閉門造車，不知道強多少倍呢。

　　最重要的是，列賓在涅瓦河萌發的縴夫夢，一刻都沒有停息。當一切安定下來之後，縴夫立刻占據了他思想的中心。

酣暢的藝術

　　近些日子以來，列賓對於縴夫的想法越來越熾熱。

　　一天早晨，他一吃過茶，就專門到岸邊去追尋他的縴夫。這附近有一個淺灘，縴夫們到了這裡常常會卸下背帶，收起纖繩在甲板上坐下，稍作休息。有時候，他們還會輕鬆自由的哼起小曲兒。以前列賓在童山上寫生的時候，將這一切盡收眼底，因此他對縴夫的很多情況瞭如指掌。

　　列賓於是順著石岸的小徑走著，等待著從遠方過來的貨船。列賓到達一片潔淨的金黃色的沙灘之後，就找到了一個高坡坐下。面對他而來的便是從貨船上走下來的一群縴夫，他們的言談舉止、面容表情都被列賓看得清清楚楚。只見他們一躺到甲板上，都先整理一下自己的狀態，每個人都從身上掏出了一把小梳子，把那已經完全糾纏成一團的頭髮梳散開，有的乾脆脫下了皺成一團的衣衫一陣抖落，然後再懸掛起來。稍作休息之後，果然有人津津有味的唱下了那句順口溜：「為什麼船兒慢吞吞，因為縴夫躺起了沒有起身。」

　　列賓暗自思忖著：這些縴夫，他們在激浪中合力前行，匍匐前進，還要弓著身子，腿腳不停拚命的往後蹬著。在這樣的險灘中，縴夫的力量竟然與激流的力量旗鼓相當！這是人與自然力的抗衡和較量啊！有時候若是處於相持階段，倘若船隻定在水中，就是千鈞一髮之際了。縴夫們會手持卵石輕著地，防止自己會滑到。

要知道，滑倒一個就要減去一分力量，這是很危險的事情。由此可見，縴夫的生活裡潛藏著多少危機，多少艱辛啊！

列賓走下高坡，迎向一艘無帆的貨船。這一隊縴夫一共有11個人，帶領他們的是個年輕的代表。他們拖曳著的貨船上滿載石灰，是要從皇帝墳運送到辛比爾斯克省去的。列賓認真的向他們問起縴夫的生活來。

有個戴囚徒帽的老人，一直在向列賓發著牢騷：「你別小看那個代表啊，雖然是個毛頭小夥子，但是花招太多了！在他下面討飯吃，就跟打仗一樣……」

不過列賓似乎對這一切不太感興趣，他注意到了另外一個縴夫。

這個縴夫的形象實在引人注目，列賓彷彿能從他的容貌和舉止中讀出一本精彩而曲折的小說。他穿著一件藍印粗麻布的襯衫，不過已經破舊得面目全非了。不過這恰好與他的膚色渾然一體，都是灰褐色，這就很容易入畫。他的頭上紮著一塊破布，頭髮便從布的上面和下面鑽出來，靠近脖頸的地方頭髮是捲曲的。看看他的眼睛吧，兩道劍眉向上挑起，深陷的眼窩裡這目光是多麼深邃。這腦門也寬闊，上面鐫刻著幾條很有力的皺紋。高而挺拔的鼻梁，下沉的嘴角，方正的下巴，這些不都是堅毅和力量的象徵嗎？看著他那強健的大手，筋骨轉折如此分明，肌肉也很發達。多麼陽剛、雄武、睿智，給人力量的形象啊！列賓覺得，這個縴夫絕對不是凡夫俗子。

列賓於是走上前去，很忐忑的問：「這位老大爺，我能幫您畫一幅肖像嗎？」

人群中的縴夫哄堂大笑起來：「聽見沒有，卡寧，他竟然說要幫你畫肖像！」

這個被喚作卡寧（Kanin）的人十分不解：「我可不是沒有身分證的人啊，我是登記過的，你為什麼要幫我畫呢？」

列賓只好說：「不要擔心，我不會白白幫您畫的，只要您站在這裡一會，一個小時就夠，我就給您 20 戈比，您看好不好？」

正說著呢，後面貨船上的代表突然對著縴夫們發號施令：「你們倒是快拉呀！往前走啊！」

於是縴夫們都加快了步伐，兩名縴夫把繫在纖索上的貨船拉進離岸較近的深水以後，纖繩頓時放得很長了。列賓就和卡寧並排走著，做著最後的努力。列賓對著他目不轉睛，心想，這是個多麼好的縴夫形象，再也找不到更加典型的了。

「怎麼樣，能幫您畫一幅嗎？大致畫幾筆也行，拜託您了！」

「我哪裡有工夫閒站著？我們這就要啟程上船去了。」卡寧勉強說。

「那回來以後呢？」列賓鍥而不捨。

列賓就是這樣的，一旦找到了自己覺得最為滿意的形象，那麼生動、豐富、有血有肉的模特兒，他就欲罷工不能。熱情湧上了心頭之後，列賓心跳就會加快，他蠢蠢欲動，此時的創作

必然是佳作。

與那種依樣畫葫蘆截然相反，這時候他的每一筆都傾注了灼熱的感情，哪怕有敗筆也是連貫的，是一氣呵成的。

卡寧聽著列賓的口氣，只好退了一步：「那就再看看吧！」

列賓只好先回去，他在速寫本上畫了一些卡寧的形象，但是他真正的目標是油畫，他多想暢快的畫個夠啊！於是整整一個禮拜，列賓都念念不忘卡寧，時常跑到伏爾加河畔去張望，可是卡寧卻一直不見蹤影。越是不得見，卡寧在列賓心目中的地位越是不可超越了。

瓦西里耶夫發現了列賓的反常，他建議列賓說：「真是個怪物啊你，為了一個縴夫茶飯不思！我們難道沒有船嗎？去皇帝墳難道那麼遙遠？」

列賓如夢初醒：「對啊！一個鐘頭就能到了呀……」

一拍即合之後，他們在第二天就開航了。順風揚帆，斜穿伏爾加河，列賓心情大好，也唱起了歌：「母親啊，伏爾加河，沿著你順流而下。」他們都忘乎所以，十分幸福。

伏爾加河在群山之間流過，列賓在皇帝墳看到了採石場上密密麻麻的人群。認出了那艘貨船之後，列賓抄小路終於到達了卡寧身邊。可是，這確定是卡寧嗎？他怎麼顯得完全不一樣了……從頭到腳，竟然是個普通的粗漢子啊，那些迷人的魅力怎麼好像突然都消失了一般……列賓雖然頹然失望，但還是和他約好了下次到小鎮幫他畫肖像的時間。

好在後來，列賓離開卡寧之後，和瓦西里耶夫兩個人一直泛舟河上，尋景覽勝，發現了好多繪畫的素材，也算不虛此行。他們順著支流溯流而上，而阿西里耶夫打算畫這條河流上沙灘的部分，於是打開畫箱，動筆畫習作，興奮至極。天黑透之後，他們才回到住處，個個都累得不行，隨便填了一下肚子，就東倒西歪的酣睡起來。

只有瓦西里耶夫不是這樣，他還堅持點著燈，想把白天的印象再重現出來。他吹著調子，一直工作到深夜，列賓覺得他全身上下都閃耀著天才的光芒。

約定的時間很快就到了，列賓終於能滿足他的夙願，他覺得自己彷彿已經攀登到了縴夫史詩的頂峰。事先他對卡寧千叮嚀萬囑咐，讓他千萬不要刮臉，不要剃頭，也別換衣服，原來是什麼樣還什麼樣。

所以現在眼前的是個很真實的縴夫了，他把纖繩拴在船頭上，套在胸前，全身前傾，雙手下垂，和他工作時沒什麼不同，這正是列賓最喜歡的狀態了！卡寧的腦袋上纏著髒布，衣服上到處有自己縫補的補丁，但卻讓你肅然起敬。列賓看著他的樣子，突然想起來前些日子給一個縴夫畫的寫生，很像卡寧的模樣，於是拿出速寫本又看了一遍。

結果他的這幅畫同時也被其他人看到了，身邊的人驚訝的說：「這不是卡寧神父嗎？」

　　原來，他們都把這幅畫上的人當做了卡寧。不過列賓倒是更驚訝了：「卡寧做過神父？」

　　大家就紛紛把卡寧的經歷向列賓做了介紹。原來，卡寧真的曾經做過神父，被免職後在教堂繼續唱了十來年的歌，也當過指揮。

　　不過眼下卻一直在這個地區做縴夫，已經十年了。列賓恍然大悟，難怪從第一眼見到卡寧，他就覺得這個縴夫從相貌和精神上看就並不是一般人。這下子謎底揭開了，卡寧果然不是凡夫俗子。面對著這樣的形象，列賓更加激動了。他一邊觀察著卡寧，一邊繪畫，恨不得把卡寧非凡的靈魂也描繪進去。那是多麼動人的靈魂呢？剛毅的人生，久經磨難的歷程，具有深度和廣度的生活履歷，那些他受過的精神和肉體的創傷如何能在畫中展現？面對這樣悲劇性的人生時，接受者的心靈是裸露的、真實的，列賓的內心充滿了同情，他似乎能和模特兒的精神與情感相互交流、融合。卡寧的承受能力如此堅韌，又受到過宗教的淨化，他的內心真是一片海洋啊！列賓看著卡寧的一道道皺紋，面對著他具有穿透力的目光，一時間浮想聯翩。

　　列賓終於出色的完成了縴夫的習作，這幅畫是他當時最出色、最優秀的習作。

　　更多的習作也在誕生。列賓在一幅很大的畫布上，描繪活的伏爾加河的新鮮印象：天色昏暗，長列木筏沿著浩瀚的伏爾

加河順流而下。鐵烤盤裡面燃燒著小堆的篝火煮著他們的飯鍋，遠處散漫的坐著一群縴夫，他們姿態各異……

伏爾加河像母親一樣，對待列賓如此慷慨。這個夏天的旅行，不僅給列賓帶去了永遠難忘的經歷，深厚的友情，而且給他帶去的藝術創作也是如此豐盛。帶著大量的繪畫草圖，列賓滿載而歸，重新回到了美術學院的生活之中。

美術學院的伊塞耶夫老師讓人把素描、速寫、油畫和草圖全部平放在會議廳的地面上，供學院的副院長 —— 亞歷山大的兒子弗拉基米爾·亞歷山大羅維奇（Vladimir Alexandrovich）觀賞。他和列賓年齡相仿，是個名副其實的美男子。列賓遠遠的窺探他觀摩習作的樣子，沒想到他竟然認識列賓，對著他喊道：「列賓，你也在啊！過來吧！」

弗拉基米爾便開始詢問起各種創作的細節，列賓一一回答了。突然，他的目光停留在〈伏爾加河上的縴夫〉的第一張油畫草圖上，他激動的指著這幅畫說：「請你馬上動手把這幅畫為我畫完。」

而列賓此時正在集中精力創作的是另外一幅叫〈伏爾加河上的風暴〉（*Storm on the Volga*）的畫作，那幅畫才是篇幅最大、經過最多推敲和潤色的。與之相比，〈伏爾加河上的縴夫〉顯得只是一幅很不起眼的習作而已。

如此看來，弗拉基米爾果然獨具慧眼，見解不凡。

　　列賓的心跳得厲害，他預感到成功在前方招手。他立刻答應了完成繪畫的要求，並且向弗拉基米爾解釋了〈伏爾加河上的風暴〉的規模和效果。弗拉基米爾聽了之後表示那後面一幅他也一併想要。

　　終於，〈伏爾加河上的縴夫〉開始了漫長的創作過程。列賓從西元 1871 年到西元 1873 年的時間裡，都一直埋首於這幅畫的創作。西元 1871 年，獎勵藝術協會已經展出了第一幅初步變體畫。

　　在首屆巡迴展覽中轟動一時的名畫〈彼得大帝審問阿列克謝王子〉的作者格伊，就在某一次拜訪美術學院的畫室的時候碰到了列賓。那時候列賓正在創作〈伏爾加河上的縴夫〉，格伊在臨走之前就對著列賓耳語：

　　「年輕人，你或許還不知道自己正在畫的是什麼，這是奇觀。

　　〈最後的晚餐〉（*Last Supper*）在它面前都幾乎等於零。不過呢，你還沒有讓縴夫們組成合唱，他們現在擁有相同的調子，你得讓兩三個人物突出才行……」

　　這番話給了列賓很大的啟示，他自己也曾經感覺到〈伏爾加河上的縴夫〉略微有點呆板，人物差不多都很類似，太過於平鋪直敘了。那一年，列賓又再次去到了伏爾加河，在原畫上做了較大的修改。

　　列賓在〈伏爾加河上的縴夫〉中描繪了苦難的被剝削制度推向牛馬地位的普通勞動者的形象，他充滿同情的、真實的反映了縴夫的苦難與力量。這些縴夫衣不蔽體，被沉重的枷鎖壓得喘不過氣來。可是，他們的精神完全沒有被壓垮。你看卡寧的目光，還有那位少年試圖解脫縴繩的舉動，這些人身體裡蘊含的偉大的力量，讓看過這幅畫的人都確信：社會會由他們改造，由他們革新。失去民心的腐朽的制度必然會被推翻。這就是〈伏爾加河上的縴夫〉的主題思想。

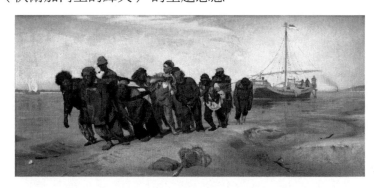

列賓〈伏爾加河上的縴夫〉

　　等到西元 1873 年，此幅畫已經完成。〈伏爾加河上的縴夫〉風靡世界，雖然它的所屬權當時在弗拉基米爾那裡，但是各種歐洲的重要展覽總是需要這幅畫，弗拉基米爾不得不出借，於是他那面掛畫的牆壁常常都空著。

　　當大眾要求列賓解答這幅畫的意圖時，列賓卻回答道：「我創作的時候滿腦子只有動人的形象，整個世界都不存在了！」

的確，創作中的藝術家是忘我的，但這絕對離不開列賓常年來的性情與累積。

列賓充滿熱情的觀察生活，好奇的打量身邊的每一個人，總是對這個世界充滿了求知的欲望。他自幼遭受過的苦難，又讓他對別人的痛苦高度敏感，這也是他一直關心底層人民的原因，關心縴夫更是如此。所以，有了畫家深刻的同情才有了〈伏爾加河上的縴夫〉。藝術家正是善於動之以情，表現他們眼中的社會生活。

與此同時，〈伏爾加河上的縴夫〉更是獲得了眾多大師級藝術家的青睞與讚賞。俄國著名的作家，名著《罪與罰》（*Crime and Punishment*）、《白夜》（*White Nights*）的作者杜斯妥也夫斯基（Fyodor Dostoyevsky），在《作家日記》（*Dnevnik pisatelya*）中寫道：「這個縴夫黨一直出現在我的夢中，十五年後還在腦際縈繞！要是他們不那麼逼真、純樸和憨厚，我也不會產生這麼持久的印象。」他感嘆道：「可惜我對列賓一無所知，我多麼希望，這是個十分年輕、剛剛開始藝術生涯的藝術家啊！」

從此以後，列賓開始創作出一幅又一幅的名作。〈伏爾加河上的縴夫〉之後的作品，統一都延續了列賓的性格和氣質，都是他性格的延伸和作風的繼續。這些作品中，民主思想越來越強烈，列賓用自己的畫筆推動了這場革命。他的現實主義畫作，成為了當時俄國社會革命與生活的紀念碑。

第 6 章　現實主義的讚歌

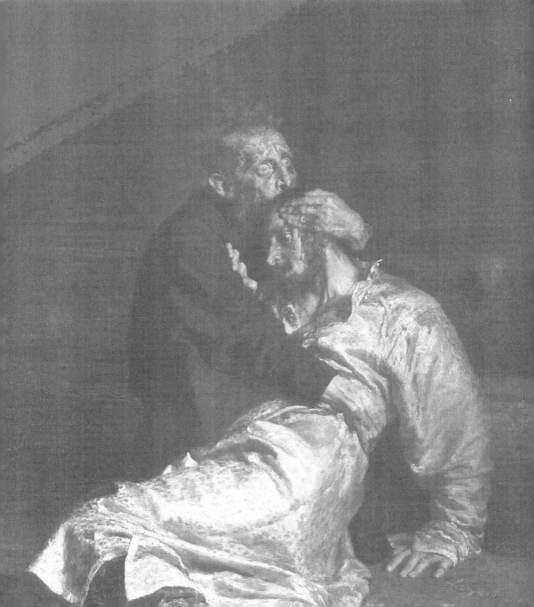

肖像畫的成就

西元 1867 年，列賓曾經暫時作別美術學院，在離開家鄉四年後重返故里。這個返鄉的休假開始了列賓肖像畫的第一個創作高峰，也帶來了一個多產的夏天。

楚胡伊夫的一切並沒有太大的變化，在奧布諾夫卡村的木屋裡，地窖、倉庫、院落和狗都在。而列賓卻不再是四年前那個坐著馬車去莫斯科的少年，他不再怯生生的，變化也很大。列賓蓄了一頭長髮，戴起了禮帽，穿著精緻考究的服裝，家裡人第一眼竟然沒能認出他來。列賓的母親雖然蒼老了一些，但仍然是那麼溫柔善良，看到久未相逢的兒子，她流出了幸福的眼淚。

儘管楚胡伊夫的人如今在博識的列賓眼裡變得乏味多了，豐富的知識和有趣的朋友都還在聖彼得堡，但是列賓回到楚胡伊夫後，還是很快愛上了他小時候便十分熟悉的大自然。列賓在鄉下盡情欣賞明亮的藍天、靜謐的夜晚。畫家的心情在故鄉終於得到了有效的放鬆，在畫作的色彩上，也不再像從前那般灰暗陰沉，而是多了幾分明亮和喜悅。同時，這種一心想追求更高的繪畫技巧的心情，也讓列賓的這個夏季遠離了悠閒。

這個夏天成了列賓的高產期，列賓融入了鄉村生活，陷入了對世界的觀察中。無論遇到誰，發現了什麼，他都想畫出來。畫冊一本接一本的被塗滿，藝術的靈感根本不讓列賓停息片刻。列賓自始至終不知疲倦的勞動著，追求著畫技上的完

美,而這段時期列賓的肖像畫也日
益成熟。

　　列賓的家人是他最好的模特
兒,畫紙上的每一個線條都彷彿流
露出濃濃的愛。他給弟弟畫過一幅
肖像畫:弟弟坐在椅子上,穿著鮮
紅的襯衫,濃密的頭髮蓬鬆著,嘴
唇微微張開,整幅畫有著溼潤的質
感,又流露出了少年的生動活潑、
灑脫自如。

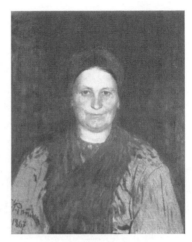

列賓為母親畫的肖像

　　當然,列賓為他最愛的母親製作的肖像更加是一幅絕妙之
作了。

　　畫中的母親是一位風韻猶存的女人,臉部表情十分和藹,
黑色的眼睛,黑色的頭巾,外觀鮮明而樸素。23歲的列賓已經
能在模特兒身上捕捉最主要的特徵,忽略無關緊要的細節,塑
造出完美無缺的形象了。如果能感受到畫作表現出來的豐滿充
實,我們就能想像,列賓在繪畫母親的臉龐時內心滿滿的尊敬
和柔情。

　　大家肯定還記得那個幼年時代帶列賓進入水彩世界的表兄
特羅菲姆‧查普雷金,列賓也為他也畫過素描。這位表兄如今
已經長大成人,臉上長出了鬍子呢。

　　童年的故鄉總是與藝術家的初戀有著千絲萬縷的連結。列賓這次回到故鄉，又遇到了自己的初戀女友，這時候的她已經成為一名鄉村女教師。為了紀念這次相見，列賓畫了一幅線條細膩入微的少女側面像。畫作上是一個翹鼻子的少女，透過畫紙我們似乎能領略到列賓童年時代體會最深、最強烈的感情。這幅素描總是能輕易激起列賓感情的波瀾，即使風華正茂的少年時代已經過去了幾十個春秋，可是一看到這幅溫暖的畫作，對往事的回憶總是立刻湧上列賓的心頭。這幅畫作還讓列賓寫下了一首回憶初戀的充滿靈感的散文詩，那個被畫筆定格的美好的初戀少女，成為列賓永遠的快樂的回憶。

　　楚胡伊夫作為列賓的故鄉，寄託了列賓內心深處最感性的理想與靈感。因此，在西元 1876 年到西元 1877 年期間，作家又再次重返故鄉。

　　這段時日，他又找到了如飢似渴的狀態，他瘋狂的蒐集素材、發掘靈感，參加了很多活動，集市、婚禮、飯店、旅館，列賓熱情主動的結識了很多朋友。在長期仔細的觀察後，列賓的腦海中形成了鮮明的農夫形象，他們還未能充分意識到地主賜給他們的自由，和這自由帶給他們的負擔。也正是在這樣與農夫的深入接觸中，畫家才能感受到每個個體的特質與精神，才能創作出觸動人心的作品。這一年無疑又是列賓多產的一年，他畫了大量優秀的肖像畫。〈羞怯的農夫〉（*A Shy Peasant*，暫譯）是這些作品裡受到廣泛好評的一幅，這樣的取名顯然是

出於嘲諷。這是一個心理十分複雜的
農夫，卻並不是一個確定的人物的肖
像，他的姓氏和出生地都無從考證。
表面上看他十分怯懦，一直縮著脖
子，似乎受盡了凌辱和欺凌。但他的
眼睛裡卻隱隱閃耀著仇恨和怒火。於
是欣賞這幅畫的人就會相信 —— 這個
俄國農夫，他在幾十年後一定會起來
造反，燒掉地主的莊園，然後從長年

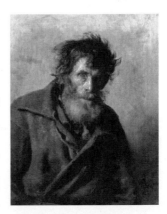

列賓〈羞怯的農夫〉

奴役他的人的手中奪回自己被剝奪的權利。

　　列賓的好友穆索斯基（Modest Mussorgsky），是俄羅斯
近代音樂現實主義的奠基人，一個天才的作曲家，由於懷才不
遇和坎坷的經歷，使他長期酗酒過度，毀掉了他的健康。西元
1881 年 3 月，穆索斯基病危，列賓聽到消息後，立即從莫斯科
趕到聖彼得堡，在一家簡陋的士兵醫院裡，用了整整四天的時
間，創作了這幅著名的肖像畫，為好友留下了這一最後的形象。

　　畫中的穆索斯基身穿深紅色翻領的病服，沉浸在深沉的思
慮中。他半低著頭，凝視著右上方，眼神憂傷，好像在傾聽一
曲優美的樂曲，又好像在構思新的樂章，更像在默默回顧，總
結自己即將走完的一生。列賓以無限深情的筆觸，為人們留下
了俄羅斯 19 世紀天才作曲家動人的形象，畫中充滿了悲愴。

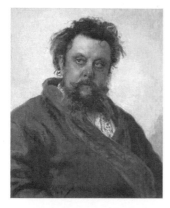

列賓〈穆索斯基肖像〉

在這幅作品中，列賓擺脫了傳統的明暗對比法。他用色彩塑造形象，頭部顯得堅實厚重，結構勻稱，技巧瀟灑自如。列賓的老師、著名畫家克拉姆斯柯依，連續幾天到展覽會上去看〈穆索斯基肖像〉（Portrait of Moussorgski），他說：「簡直不可思議，而且只畫了四天！技法新穎，獨具一格！我已經被這幅畫弄得神魂顛倒了。」

列賓〈祭司長〉

在這一年中，列賓肖像畫最大的成就還是得數〈祭司長〉（A Protodeacon，暫譯）。這幅畫的模特兒是列賓家鄉的神職人員伊凡・烏拉諾夫（Ivan Ulanov）。只見他緊緊的握著拐杖，身穿黑色的袍子，下巴蓄滿了白鬚，腦滿腸肥，而且濃眉突兀，奇怪的揚起又跌落。他的眼泡也是腫的，眼珠卻很小，滿臉橫肉，連酒槽鼻子也肥碩不堪，總之就是長相醜陋——愚蠢、專橫、醜惡、粗野。

這幅畫的色彩堪稱精彩，人物的黑色長袍是用豐富的色彩畫成的，就連〈伏爾加河上的縴夫〉的色彩與之相比，都會顯得有些失色。這一點進步與創新，和列賓之前在國外專心研究

畫展肯定是有關的。

列賓並沒有用具體的人的名字來命名這幅畫，因為他想把這個人作為整個神職人員的典型來塑造，從而更廣泛的揭露社會的黑暗。

在列賓的心中，他們絲毫沒有心靈，他們只是一團肉，而且如此愚蠢。

不過這幅畫必然又要引起軒然大波，保守派的評論家攻擊它說：「醜惡的題材，是沒有人會把它懸掛在書房裡的。」不過列賓的好戰友史塔索夫也隨機回應道：似乎一切作品畫出來只是為了懸掛在他們的書房裡一樣，這是多麼可笑的想法。

當然，列賓的肖像畫是一片浩瀚的海洋，他勤奮的一生畫過各種各樣形形色色的人物，並不止於以農夫為代表的底層人民。在列賓成名之後，有很多慕名而來的大人物也會前來邀請他為自己作畫。

列賓所畫的肖像，幾乎可以反映出他所處的時代的各個領域的成就 —— 思想、科學、文化、藝術……列賓幾乎為各領域有貢獻的傑出人物都畫過肖像。

不過，列賓為他們作肖像畫的原則之一，便是只畫他喜愛的、崇敬的「正面」人物。因此，有些人的邀請也會被他拒絕。他曾經說過：「我只願為國家的優秀人物，為那些為國家的未來而奮鬥的人畫像。」

　　在列賓的肖像畫生涯中，有化學元素週期律的發現者門得列夫（Dmitri Mendeleev）；有做出開創高級神經活動生理學研究等貢獻的生理學家巴夫洛夫（Pavlov, Ivan Petrovich）；有著名的文藝評論家史塔索夫；有文學大師列夫·托爾斯泰；有俄國無產階級文學大師高爾基；有俄國短篇小說家加爾申；有中篇小說《盲音樂家》（*The Blind Musician*）的作者柯羅連柯（Korolenko）；身兼兩家——著名音樂家和著名有機化學家的鮑羅廷（Mikhail Gruzenberg）；有著名鋼琴套曲《圖畫會之畫》（*Pictures at an Exhibition*）的作者穆索斯基；有以鮮明的民俗風格組成的交響音畫《薩特闊》（*Sadk*）的作者、著名俄國作家林姆斯基[24]；有以俄國農民起義領袖康德拉辛（Kirill Petrovich Kondrashin）的傳說為題材的交響詩《斯金卡·拉辛》的作者、作曲家葛拉祖諾夫（Alexander Glazunov）；有畫風細膩真實的巡迴展覽畫派的著名風景畫家希什金（Ivan Shishkin）；有色彩極為瑰麗的風景畫家庫因德奇（Arkhip Ivanovich Kuindzhi）；有和以列賓兄弟相稱的巡迴展覽畫派的另一主要歷史畫家蘇里科夫（Vasily Ivanovich Surikov）；有俄國男低音歌唱家夏里亞賓（Feodor Chaliapin），當然還有著名的俄國藝術保護者、國家特列季亞科夫畫廊的創始人帕維爾·特列季亞科夫（Pavel Tretyakov）——他對俄國的民族

24　尼古拉·林姆斯基 - 高沙可夫：Nikolai Andreivitch Rimsky-Korsakov，俄國作曲家，指揮家，教育家。受到俄國民樂派影響很深。

畫派，巡迴展覽的畫家們具有重大的幫助。

〈特列季亞科夫肖像〉（*Portrait of Pavel Tretyakov*）是這些名人肖像裡面較為成功的一幅。特列季亞科夫安靜的坐在一把椅子上，背景的那面牆上掛滿了繪畫作品。主角正陷入沉思，似乎有些疲憊。列賓把畫面的色調變得明亮，這與特列季亞科夫的黑色的衣服剛好形成鮮明的對比。特列季亞科夫的眼神深邃，完全表現出自身的性格和氣質，他的右手的姿態也十分優美。這幅畫中主角的手指是列賓創作得最精妙的地方，纖細、修長、敏感的手指輕輕扣在特列季亞科夫的左肩，我們彷彿能感受到他思考的頻率和脈搏的跳動。

列賓的肖像畫創作伴隨和貫穿了他的一生，他甚至可以累積起一個速寫博物館，因為好幾個書櫃的速寫實在是數量巨大。當然，在這些規模龐大的肖像畫的創作上，列賓同樣一直堅持自己的現實主義原則。

有一次，列賓給自己的學生和朋友楚可夫斯基畫肖像，背景畫上了一塊金黃色的緞子，畫得極其精彩。這幅畫被一個比利時的畫家看見了，盛讚這塊緞子，他說整個歐洲都沒見到哪位大師能畫出這樣的緞子。然而，就在幾天之後，這塊出色的緞子不見了。列賓對楚可夫斯基說，這塊緞子不適合您的性格，您的性格並不像這塊緞子一樣柔軟。

還有一次，列賓應邀與畫家格爾金（Akezhan Kazhegeldin）一起進宮，去為亞歷山德拉皇后（Queen Alexandra）畫肖像

畫。列賓進宮後看到的是一個傲慢而表情陰險的大肚皮女人，於是就照實反映到了畫板上。大臣後來走到列賓身邊責問他到底在做什麼，並給他看格爾金把皇后畫成的仙女的模樣。列賓笑著回答說：「請原諒我，我無法不尊重現實情況來畫肖像。」隨後，列賓還主動提出，若不滿意，請盡快將他送出宮去。

　　列賓對現實主義原則的堅持已經到了藐視一切權威的程度，他相信，只有真實才是生活，只有真實才是藝術。這一點不僅展現在了他的肖像畫創作上，在他的革命題材的繪畫創作上表現得更加明顯。

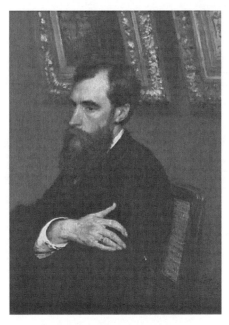

列賓〈特列季亞科夫肖像〉

革命作品

　　如果說列賓的肖像畫善於透過表現對深受奴役的人民的同情，來揭露封建沙皇 [25] 制度的黑暗腐朽的話，他的革命作品則是直接描寫和歌頌了反對帝制的革命者。他的三幅力作〈宣傳者被捕〉（*Arrest of a Propagandist*，暫譯）、〈拒絕懺悔〉（*Refusal of the Confession*，暫譯）和〈意外歸來〉（*Unexpected Return*，暫譯）就能展現出他投入到革命隊伍的驚人膽略。

　　〈宣傳者被捕〉的醞釀足足有十二年之久，本是一幅近於素描的風俗畫，卻戲劇性的最終成為了具有重大公民意義的藝術珍品。在〈宣傳者被捕〉之前，列賓在西元 1883 年還有一幅尚未完稿的名叫〈祕密會議〉（*A Secret Meeting*，暫譯）的畫，可以算作是它的序曲。

　　桌子上有一盞明亮的燈，照亮了一個人影，隱約可以看到他的長髮和紅色襯衫。燈光把一種奇特的近於紅霞的光線投射到坐在屋邊的人們身上，同時穿破室內的黑暗，主宰著畫面上的一切。頭髮褐紅的人正在充滿熱情的和在座所有人講著什麼：一個凝視他的女孩，一個目不轉睛的清瘦的男人，一個邊抽菸邊沉思的大鬍子。褐髮人的發言吸引了所有人的目光，講演者把有力的大手按在桌子上，情緒十分高昂。也許憲兵馬上就會破門而入，屋子內就會充滿戰刀碰撞地板的聲音和野蠻的喊叫；

25　沙皇：俄羅斯帝國皇帝 1546 年到 1917 年的稱呼。

也許現在正熱血沸騰的用自己的思想開導別人的人下一刻就要
面臨被逮捕和投入監獄的命運，但是此刻這件事還沒有發生，
講演者依然勇敢的以他那果敢的號召力，點燃了他自己和戰友
心中的火。

　　這幅畫立刻能把觀者帶回到那個風雨飄搖的年代。那時
候，只要誰敢參加一次這樣的聚會，一旦被發現就會被流放到
西伯利亞去。

　　繪畫的場景十分逼真，畫面上的紅色報警性的色調，給人
風暴即將到來的感覺，這樣緊張的氣氛無疑暗示著危險和憂慮。

　　列賓設想了很多，如果有帶刀的人闖進房間，逮捕那位穿
紅色襯衫的人會怎麼樣？在這樣的危險下揣度革命者的精神，
一定更加震撼人心。列賓決定為那些不顧沙皇的迫害，勇敢捍
衛信仰的人做一次禮讚。

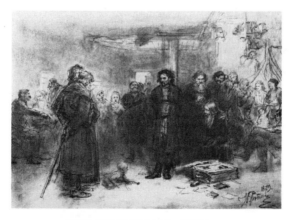

列賓〈宣傳者被捕〉草圖之一

〈宣傳者被捕〉的第一張速寫創作得很早，是西元 1871 年畫的。畫面上是一個被捕的宣傳者，身邊聚集了很多農夫，充斥了一間很大的農舍的房間，裡面有老人，有婦女，有小孩，大家都跑來看熱鬧，因為這裡抓到了一個妖言惑眾、煽動不軌的人。這裡面的農夫，有人評頭論足，有人搖頭嘆息，還有人沉默不語，有人只是個充滿好奇的看客。不過顯而易見的是，群眾都對這個被捕者抱有敵意，譴責聲不絕於耳，彷彿他是這個村莊的掃帚星。

很顯然，列賓在第一張速寫裡把矛頭指向了那些愚昧的、受到壓迫還不敢反抗的、對革命者絲毫不理解的農夫，可是這裡面的革命者的形象顯得萎靡不振，速寫並不令人滿意。於是列賓又掛起一張畫布，進行新的作業。

這次畫面的中心是個穿著敞領紅衫的人，一個強壯的農夫正在扯著他，而旁邊是一個志得意滿、蠢相十足的警察局長，他們正圍繞著被捕者發議論。而被捕者，正在滿臉正義的喘著粗氣。

對這個村子來說，這是一樁轟動所有人的非常事件，以至於警察局局長也來了。鬥毆好像剛剛發生，因為地上還散亂的扔著紙片，宣傳者的膝蓋處的褲子被扯破了，搏鬥剛剛結束以至於他還沒有喘過氣來。宣傳者絲毫沒有掩飾自己鄙夷的心情，他憤怒的轉過頭去，不想看愚蠢的警官。同時，被捕者也在緊張的思考著對策，考慮著擠滿了人的屋外到底發生了什麼。革命者都需要估量一切，然後再做出選擇。

　　於是被捕者在仔細傾聽大家說話的內容。如果這些傢伙的語言裡帶有一點點同情的話，他也會倍感欣慰，因為這就證明他沒有白白冒險，他播下的種子以後還有可能開花結果。然而此刻，他的臉色像死灰一樣慘白，被出賣絕對是一件讓人痛心疾首的事情。

　　屋內還在進行搜查，宣傳者的皮箱已經被砸開，裡面的東西全都被翻出來逐個檢查，每張紙片上寫的東西都沒有被放過。有一個奴性十足的官員，他在隔板後搜出來一捆書，於是立刻上交到了警察局長那裡。另一個官員也好不到哪裡去，他忙不迭湊到局長身邊觀看。這個傢伙用左手的兩個手指撐在椅背上，這個姿勢讓他可惡的靈魂暴露無遺。

　　窗戶旁邊有三個農夫。其中一個睡眼惺忪，呆滯的看著茅舍的窗外，第二個則若無其事、無動於衷。第三個人注視著宣傳者，滿臉的憂慮和不滿。長凳上坐了一個人，他臉色陰沉的看著這個場面。

　　此外，在窗戶旁邊還有一個黑影。

　　這麼看來，這個來到鄉下開導農夫的人，此刻卻沒有得到任何的同情。這正說明了列寧（Vladimir Lenin）所說的當時的革命者「英勇的竭盡全力鼓舞人民去抗爭，可是他們是孤立的，在專制統治的打擊下被消滅了」這一論斷。

　　只有一個農村女孩從隔板後面伸出頭來，她那美麗的面容上充滿了同情和痛苦。看樣子，她是這個房子的主人，她以仇

恨的目光看著這個屋子裡發生的一切，這些不速之客把屋子裡搞得亂七八糟，而宣傳者 —— 她的房客的罪證讓那幫傢伙興高采烈。她熱烈的眼神裡燃燒著怒火，隨時想向宣傳者伸出幫助的手。萬幸，宣傳者的開導得到了這個人的理解和支持。而這幅畫的作者列賓，也把希望寄託在了她的身上，希望她能走上宣傳者指出的道路。

列賓從未在任何一幅畫作中將壓制民主的場面表現得如此淋漓盡致過。這幅畫上有所有的中級警官：警官、警察局長、官員、警員；也有最卑微的人物：告密者，也就是那個坐在凳子上的臉色陰沉的傢伙。革命者的形象則更加得體，這是個怒火中燒、充滿感情的人。

列賓在畫布上描繪的從來都不是什麼偶然人物和偶然事件，必定是受到典型和概括的人物或者事件的激勵有感而作，所以他不滿足於特定人物的性格和面容的特徵。襯衫、手，這些只是外在的東西，畫家是根據自己的心靈創造了一個屬於自己的英雄，或者說畫的就是他自己。

從這個角度來看，〈宣傳者被捕〉講的就是列賓自己的生活經歷。因為列賓本人就是一個宣傳者，他的畫作也曾經被查禁，或者在展覽上直接被強行撤掉，險些也會遭遇被捕的命運。如果沒有這種與英雄惺惺相惜的熱情，列賓也難以創作出這樣的不朽形象。依然，還是生活給了列賓這樣的成功，「藝術反映現實」的原則又得到了充分的展現。

〈宣傳者被捕〉的醞釀時間如此之長，史塔索夫在看過他的第一張初稿之後，就看出了這幅畫的重大意義，是他引導列賓走上了這條俄國「主旋律」的道路。這是條艱險而光輝的道路，史塔索夫就稱此畫為「油畫中的真正王牌」，托爾斯泰在得到此畫的照片時也非常滿意，以至於在他兩年後參觀畫廊終於看到這幅畫作的時候，站在此畫前久久不願離去。

在這一時期，列賓創作的另外一幅力作是〈拒絕懺悔〉，這幅畫表現的是民粹派革命者的英雄形象。西元 1879 年 11 月，列賓從莫斯科到達聖彼得堡，和史塔索夫一同閱讀詩人尼古拉‧閔斯基（N.M. Minski）寫的〈最後的懺悔〉（*The Last Confession*），大體內容是接受懺悔的神父同被判死刑的革命家的對話。革命家坦蕩的胸懷和這個社會的奸詐虛偽給列賓留下了深刻的印象，他決定以此為題材創作出一幅英雄的讚歌。

列賓的心胸無比擴大，在長期探索構圖、全面配置各個細節，縱觀整體之後，他筆下的形象厚重充實，可以任意放大，因此觀眾彷彿被帶進了監獄的囚室，並且親自加入到了發生在這裡的故事中。

在這幅畫裡，列賓把一切多餘的人物都抹掉了，只留下兩個人。被判處者有著美麗而高傲的臉孔，為了描繪他的身姿，列賓曾經不斷尋找模特兒，只要有一點靈感，就把想法隨手記錄在紙片上。而神父只有後背和側轉著的臉，此外畫面上還有一個十字架。昏暗而潮溼的牢房和不屈者光彩照人的面容形成

了鮮明的對照，他並沒有被監獄裡那令人窒息的空氣所毀掉。神父走進來，他卻依然坐在那裡一動也不動，也沒有把深深藏在囚服袖管裡的手抽出來。革命者看著神父，眼神裡是對上帝的奴僕的無限鄙夷，同時也閃爍著對自己從事的偉大事業的信仰的光芒，這就是他對神父的全部回答。他不會懺悔，更不會親吻十字架。

顯然，列賓在這幅畫作裡表現出了兩種信仰的衝突。一種信仰浸滿了被絞死者的鮮血，而另一種信仰純潔無瑕，代表的是人類的未來。在這個一對一的決鬥中，囚徒雖然走上了斷頭臺，卻取得了最驕傲的勝利。在死亡即將到來的時刻，他用自己強大的信仰打敗了神父，神父顯得那麼可憐、沮喪，而他手中的十字架此刻真像一個可笑的玩具。

一批又一批的勇士們起來反抗專制制度了，他們完全無視成排的絞架，雖然還沒有找到正確的道路，但是他們和當局進行了單槍匹馬的殊死搏鬥，他們的功績是不朽的。〈拒絕懺悔〉完全能展現當時那個時代的全部精神。

即使如此，當時最引起大眾和藝術評論界轟動的，其實是〈意外歸來〉。這幅作品是透過政治流放犯從西伯利亞突然回家這個戲劇性極強的瞬間，表現主角和家人的深刻心理狀態和性格特徵。

畫面的主角是個革命者，他穿著一件舊的皮大衣，風塵僕僕的邁進了家門，但是他步履遲疑，表情含蓄中不難看出他此時極

為複雜的心情：家人會怎麼反應呢？會歡迎他的歸來嗎？畢竟隨著他出門革命、被捕、放逐，早就和家人長期斷絕了所有聯絡。

　　開門的女僕顯然不認識他，從她的眼神和那個探頭張望的姿勢就能看出來。對她而言，面前這個面容憔悴、不修邊幅的陌生人的來臨顯得很怪異，她甚至表現出了蔑視。

　　這位從沙發上吃驚的站起來的婦人顯然是革命者的母親，從她緊張的身影中我們就能看出這一切，可以想想，下一個瞬間她的動作應該就是衝上前去和兒子擁抱了。鋼琴前的女士是革命者的妻子，她因為對丈夫的擔憂早生華髮，如今丈夫竟然真的活著回來了，她轉過身來，眼睛圓睜，張大了嘴巴。

　　桌子前的兩個孩子的表情形成了頗為有趣的對比，大一點的男孩可以認出這是他的爸爸，他伸長了脖子，眼裡放射出驚訝和喜悅的光芒，而那個小一點的妹妹，大概因為爸爸離家時她還太小，記不得爸爸的模樣，她顯得迷惘而膽怯，像一隻小貓一樣蜷縮著。

　　再次環顧這個房間，壁紙已經褪色，地板也有裂縫了，可以想見這個家族曾經顯赫，但是家道中落。鋼琴、沙發都是經年舊物，看來這是個有知識的家庭。列賓一向善於在典型環境中塑造典型性格，正是這樣的家庭培養出了一位先知先覺的革命者，這是光榮還是不幸？〈意外歸來〉展現的不是個別現象，列賓透過這幅畫表達了對那些苟且偷安、不肯離開安樂窩和拋棄寧靜的人的憤慨，這是最強烈的鞭撻。〈意外歸來〉攪亂了死

水，絞碎了苟且偷安者的外殼，拉著他們走出家門參與抗爭。因為這一積極的因素，再加上對家人之間的忠貞不渝的親情的謳歌，〈意外歸來〉在當時大受歡迎。

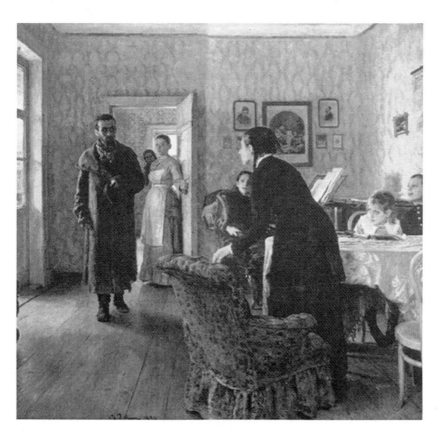

列賓〈意外歸來〉

值得一提的是，〈宣傳者被捕〉、〈拒絕懺悔〉和〈意外歸來〉這三幅革命題材的力作，都是在史塔索夫的直接關懷和有

力幫助下逐步構思、發展和成熟起來的。作為巡迴畫展的傑出代
表，列賓的成功從來不是孤立的天馬行空，而是一個覺醒的知
識階層和民眾崛起的化身和象徵。有了這些愛護和友誼之手，
加上列賓個人的辛酸經歷，列賓的現實主義畫作才能有如此偉
大的成就。

　　列賓對俄國和民族的熱愛一刻也不曾停息，除了創作這些
革命題材之外，他還投身於取材俄國歷史的愛國主義繪畫之中。

歷史題材

　　談及列賓愛國主義的歷史畫作，他在西元 1885 年創作完成的
〈伊凡雷帝殺子〉（*Ivan the Terrible Killing His Son*）就不得不提。

　　早在西元 1882 年，列賓其實就產生了以伊凡四世[26] 的生
活悲劇為題材創作一幅畫的想法。那時候他剛在莫斯科的展覽
會上聽完林姆斯基的音樂會，他的音樂三部曲 —— 愛情、權力
和復仇讓走在回家路上的列賓激動不已。音樂撥動著藝術家的
情懷，加強了恐怖年代的陰鬱氣氛，列賓頓時產生了強烈的願
望，想創作出一幅可以和他的音樂想媲美的繪畫。既然描寫當
代題材太過於冒險，列賓還沒有膽量去直接觸碰這座火山，那
麼就只好從歷史的題材裡去尋找現代的悲劇了。

　　伊凡雷帝是俄國歷史上一位有所作為的沙皇，他進行了一系

26　伊凡四世：又被稱為伊凡雷帝，是俄國歷史上的第一位沙皇。伊凡四世三歲即位，
　　當時各派系激烈爭權、排擠和謀殺。

列鞏固中央集權、削弱封建貴族勢力的改革，卻遭到貴族的反對。

貴族於是利用他生性脆弱的二兒子來反對他。列賓正是想透過〈伊凡雷帝殺子〉表現這麼一段恐怖而感人的歷史，作為對當時亞歷山大二世被刺殺的流血事件的直接回答。列賓想用自己的藝術展現繪畫背後的事件，表達對沙皇帝制的憎惡。

在列賓的家裡，有一間屋子被稱為「沙皇的寢宮」，這是供列賓作這幅畫時進行實物描摹用的。屋內的一切都把人帶進了當時的時代氛圍，而各色的服飾也能增加陳設的實感：列賓親手剪裁，為伊凡雷帝製作了服裝，是黑色的內長衣，而小伊凡的衣服是粉色的還泛著銀光。布景就緒之後，就開始了模特兒的尋找。於是，列賓整日在大街上晃蕩，就是為了觀察行人的臉部特徵。

有一次，列賓在市場上看中了一個人，他立刻拉住那人，在大庭廣眾之下，在市場的喧譁聲裡，畫下了這個人的肖像。有時候，列賓故意把一個從旅館裡走出來的男人嚇了一跳，只是為了觀察他臉上驚恐的神色。而為了觀察鮮血，列賓甚至在她的女兒盪鞦韆摔傷之後，阻止了慌忙前來救援的妻子，只是想觀察從鼻子裡流出來的鮮血的顏色和流淌的方向。超乎一切情感之上的畫家，看到的只是想要在畫布上展現的東西——流淌的鮮血。

當然，這一切都只是參考資料，是對列賓想像中的原型的驗證。列賓作畫時，並不是任何一個手勢的轉換、側面的輪廓都必須取自他的模特兒。模特兒只是列賓構思的一部分，畢竟雷

帝臉上那種恐怖和絕望的神情沒有任何一個模特兒可以展現出來，這一切只能靠形象思維的力量和天才的奇妙筆觸創作出來。

　　主題一旦產生，列賓就動手製作樣稿。繪畫從一開始就充滿了靈感，筆觸十分流暢，列賓的眼前滿是一幕幕慘劇。畫到得意處，列賓常常快樂得顫抖起來，然而隨之而來的又是冷卻、疲憊和失望。這樣的循環甚至讓列賓的創作期變得有些病態。那是高度緊張的幾個月，但是也正是在這幅上，列賓對人物心理的刻畫達到了他藝術上不可攀登的高度。

　　畫面上是一間空曠而憂鬱的宮廷內室，而王子伊凡倒在血泊之中，華貴的地毯上滿是鮮血。王子穿著玫瑰色的長袍，頭被砸開了，腦漿都溢了出來，傷口的血如泉湧，正在作垂死的掙扎。雷帝則跪在地上用右手摟住了兒子，左手捂住了兒子的傷口，血漿從指間流下。他瞪大了眼睛，沾滿血跡的臉上露出了後悔莫及的絕望神情。

　　再看近處，致使兒子喪命的凶器，那把權杖就拋在地上。遠處翻倒的椅子和起皺的地毯都說明了剛才發生的悲劇的激烈程度。這些環境和道具都充分烘托了人物，而鮮血的紅色、王子長袍的玫瑰色、地毯和大廳的暖色調與雷帝的深色衣服所形成的色彩對比，則大大增強了恐怖感。

　　雷帝的臉部表現了什麼？列賓表現的不是呆滯的表情，而是感情的整個風暴。暴君在這一刻脫落了野獸的外殼，顯示出了人性，悲痛使得這位父親良心發現，於是他捂住了給兒子帶

來的致命的傷口。但是這一切已經晚了，生命離開了兒子，一切都無可挽回。

另一張臉是皇子伊凡的。死者那呆滯的目光，最後幾次呼吸都展現了出來。伊凡感受到了父親的內疚，理解他的痛苦，想用寬恕的、無力的微笑減輕一點父親因為意識到自己的罪行而感到的痛苦。隨著一絲微笑在死者的臉上掠過，我們彷彿能夠覺察出生命之火是怎樣一點一點熄滅的。

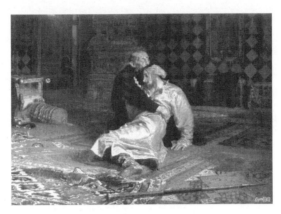

列賓〈伊凡雷帝殺子〉

善於表現思想活動和心理狀態的瞬間變化，一向是列賓的創作的傑出特徵，〈伊凡雷帝殺子〉也不例外。父親的臉和兒子的手，都表現出了變化中的情感，這一切使得繪畫具有了動感和生命的氣息。

這一特點如此珍貴，因為它取代了列賓在前十年繪畫中的枯燥而累贅的平鋪直敘的畫風。

終於，繪畫完成了。不僅畫家本人經受不住這幅畫造成的強烈影響的衝擊，作品幾乎對每個人都產生了震懾的影響，任何人都不能對它無動於衷。然而，〈伊凡雷帝殺子〉卻引起了軒然大波。

繪畫前人山人海，圍得水洩不通，人們對列賓的天才描繪讚嘆不已。但是卻有另外一部分人發出了不同的聲音，因為他們覺得列賓玷汙了人們的忠君思想。他們怒氣沖沖：「天啊，這是什麼東西啊？展覽這種東西真是大逆不道！」

果然，立刻風聲四起，這幅畫驚動了當局。偉大的俄國色彩畫家的名字傳到了宮廷，如此激動人心的作品，面臨著被聖諭查禁的威脅。宗務院的院長憤怒的批判道：「當今的美術真是沒有一點理想，只有赤裸裸的現實主義的感覺，都是具有偏見的批評和揭露，這真是怪事！」於是，在莫斯科這幅畫並沒有得到展出。

〈伊凡雷帝殺子〉是超出人力的，列賓耗費了那麼多的心血，換來的是沙皇的禁止和反對派的圍剿，而不是一勞永逸的成功與榮譽。列賓為此感到疲憊而失望。

不過，歷史會淘汰糟粕而留下珍寶，這幅畫強烈的藝術感染力和高度的技巧依然讓人讚嘆不已。而列賓創作〈伊凡雷帝殺子〉的初衷與目的，更讓世人欽佩。格拉巴爾評價這幅畫時說道：「只有列賓這樣的勇士才敢以這種主題作畫，他在和繪畫進行的力量懸殊的較量中，取得了偉大的勝利。」

　　列賓的另外一幅著名的歷史畫是西元 1891 年完成的畫作〈札波羅結哥薩克致土耳其蘇丹的回信〉（*Reply of the Zaporozhian Cossacks*）。由於人物眾多，列賓幾易其稿，前後歷時十數年，易稿幾十遍，產生了幾幅人物大致相同位置不同的變體畫。

　　札波羅結人的故事是這樣的：16 世紀至 18 世紀時期時，俄國一群從地主奴役下逃出來的農奴、哥薩克人，居住在烏克蘭的第聶伯河（Dnieper）下游。他們自發組織起來殺富濟貧，他們勇敢善戰、頑強不屈。這就是札波羅結人，也稱為「札波羅結哥薩克」。17 世紀時，土耳其蘇丹王想要這批哥薩克人脫離俄國歸順於土耳其帝國，就寫信去「招安」。這封信惹惱了這些農奴出身的哥薩克勇士們，他們雖然流落他鄉，但仍舊熱愛自己的祖國，絕不離開家鄉歸降。於是他們就在領袖塞爾科（Atman Ivan Serko）的授意下，寫一封回信給蘇丹王。

　　這幅畫所描繪的正是寫信時的情景。回信以尖刻的措辭，嘲笑和挖苦了土耳其王企圖收買他們的用心。畫家在這幅畫中展現了各個人物的不同姿態、形狀、性格、表情以及他們鮮明的個性特徵。

　　這是一個自由哥薩克的營地，炊煙漫起，廣闊的地平線使人聯想起哥薩克人的胸襟，他們性格外向、粗獷豪爽。畫面中心是一位軍旅中的文書，他正在用鵝毛筆寫信給蘇丹，至於信中的內容，我們從札波羅結人的嘲笑氣氛中就可以大略聯想到。

　　畫中的頭目塞爾科，用有力的手握著菸斗，眉宇間展現出

逼人的帥氣。他英勇的上身傾斜著，似乎正在說出一句話，逗得全場爆發出一陣對敵人發自肺腑的輕蔑和嘲弄的哄笑，那笑是那麼酣暢和痛快。

這幅畫氣勢恢宏，人物動作和各種姿態的笑合成了一種極富動感和歡樂的氣氛，使得觀者為之感染。畫中所有的人都在大笑，但由於人物地位、出身、個性不同，笑的姿態和神情也各不相同。

因為首領說了一句挖苦話，引起了在場人的哄堂大笑；左側那光著上身的據說名叫塔拉斯‧布爾巴，是一位具有崇高氣質的哥薩克英雄，他愛說俏皮話，此外，他還是個牌迷；中間，站在桌子後的八字鬍老人，正用手指向後點點表示要給土耳其蘇丹「撒上點胡椒麵」；右側，一個哥薩克胖子正捧腹大笑；頭上有一撮灰色髮辮的，是個土生的札波羅結人；畫中還有神學校出來的年輕學生，有掉了牙的老頭，有頭包傷布沉默寡言的戰士，有衣著漂亮的紈褲子弟，有皺縮著臉的乾瘦老頭……

這群正在回信給蘇丹的歡笑著的人們，簡直讓人百看不厭。我們在畫中找不出兩個相同的形象和相同的表情，每個人的形象都有獨特的個性，但是聚在一起之後他們又是一個和諧的整體。這些形象散發著札波羅結人的勇敢和無畏，他們的眼睛裡閃耀著熱愛祖國、民族自強的光輝。夕陽西下的黃昏時分，他們圍在一張普普通通的桌子旁邊，用團結一致的力量期盼著沒有奴役和剝削的生活，這也就是列賓所一直渴望的真正平等。

　　作品頓時引起了轟動，每個人都能從畫面上理解畫家的立意。這是一群生活在親密無間的友誼中的人們，他們不知道什麼叫做勾心鬥角，誰也不想統治誰。就連首領塞爾科，列賓也未曾將他從整體中突出出來，他和大家一樣，和人民同甘共苦，聽取兄弟們的建議，從不獨斷專行，而是率領大家團結一心、馳騁縱橫。

　　列賓為這幅畫的創作做了很久的準備，他了解並研究了札波羅結人的史料，遊歷了札波羅結人生活過的地方。但是列賓也沒有陷入民族主義的泥淖，這是這個偉大的畫家具有的傑出素養。他從每個民族身上都能發現美好和出眾之處，並不帶有任何種族偏見。

　　列賓在真正開始構圖之前還畫了大量習作，習作中不僅有人物肖像，也有許多具有民族文化特徵的衣服、日常用具、武器等道具和飾品，藉以展現俄羅斯民族的偉大精神和文明傳統。畫面前景中突出描繪的兩個背向觀眾的人物，在他們的背後和腰間配有許多小道具，這種精微的配物既反映札波羅結人熱愛生活和富有生活情趣，也反映了俄羅斯哥薩克人自己的文化傳統。這樣把各種道具都刻畫得唯妙唯肖，就增強了人物總體氣氛的可信程度。這幅畫向世人展現了一個民族的精神形象——他們是不可征服的自由人。

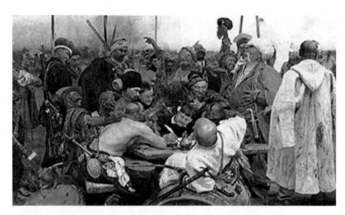

列賓〈札波羅結哥薩克致土耳其蘇丹的回信〉

　　列賓對札波羅結人的這種民族自豪感和抗擊強敵的必勝信
心感到十分崇敬，他說：「我們的札波羅結人使我高興的地方
就是自由，他們創造了平等的兄弟友誼來保衛自己的信仰和人
格的最高品格。

　　民族的勇士們具有強大的精神力量，不僅保衛歐洲抵禦東
方的掠奪者，而且傾情的哈哈取笑東方掠奪者的高傲，這是自
由的精神，是旺盛的騎士精神。」

　　〈札波羅結哥薩克致土耳其蘇丹的回信〉表現了一個整
體──人民的力量，他們是書寫歷史的真正主人，而列賓透過
這幅歷史畫創作，熱烈的頌揚了他們崇高的愛國主義精神。

　　西元 1870 年代到西元 1890 年代初是列賓創作生涯的黃金
時代，以其代表作〈伏爾加河上的縴夫〉為開端，大量高質量

的肖像畫、革命畫和歷史畫紛紛出現。這些傳世之作成為俄羅斯美術殿堂最珍貴的寶貝，也讓列賓的名字享譽世界。

　　然而，與列賓蒸蒸日上的藝術事業相對照，畫家生活的另外一個維度 —— 愛情與婚姻卻顯得不那麼平靜。

第 6 章　現實主義的讚歌

第7章　藝術家的愛情

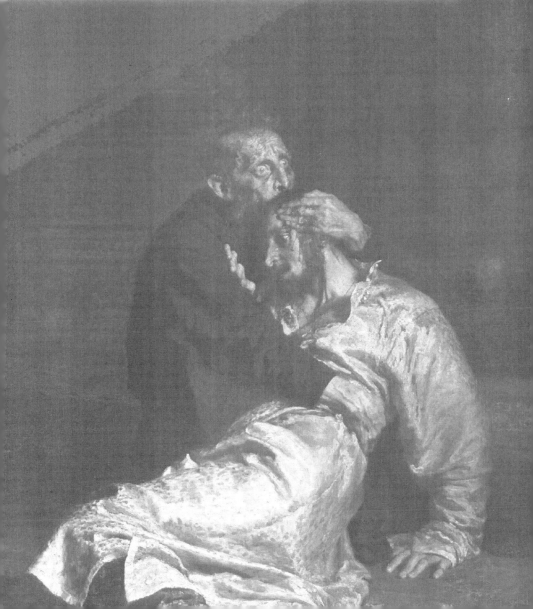

第一次婚姻

西元 1870 年左右，正在創作〈伏爾加河上的縴夫〉的列賓，還被另一件事情困擾著：每當他忙於畫作的時候，腦子裡總是想著一個年輕女孩的臉龐，她就是維拉・阿列克謝耶夫娜・舍夫佐娃（Vera Alexeyevna Shevtsova）。

維拉・阿列克謝耶夫娜・舍夫佐娃就是列賓就讀繪畫學校時的房東的女兒。當時還在學校讀書的時候，每天晚上年輕人都要跳舞，直到體力不支時才停下來。列賓一直對跳舞就有很濃厚的興趣，總是不知疲倦。而那時候的維拉年紀還很小，早早就上床睡覺了。

漸漸的，維拉長成了一個活潑而靦腆的少女，她睜著大大的眼睛對著客廳裡的舞群，聽著悅耳的華爾滋音樂，興奮得再也不想去睡覺了。列賓看著這個女孩長大，為她的純潔無瑕和脈脈溫情而傾心。於是，列賓只想和這位苗條的少女一起跳舞，也只坐在她旁邊。

列賓喜歡和維拉講繪畫，一講到這個話題，維拉就聽得入迷了。

她有時候也想發揮自己的藝術想像力，塑造出一個栩栩如生的雕像，或者是畫一張野獸圖。因為維拉也是衷心喜歡藝術的人，所以她覺得列賓是自己的知音。

飽嘗了單身之苦的列賓，對一個含苞待放的少女的青春美

貌，他充滿了迷戀。列賓開始不停的寫信給維拉，傾訴他迫不及待的心情。維拉不在時，列賓就會感到寂寞和惆悵。如果長時間收不到維拉的來信，列賓就會如坐針氈，他評價維拉是「一個真正的藝術家，不願意寫信的藝術家」。

情意綿綿的書信往來不斷，那時正在專科學校讀書的維拉往往背著同學，臉頰緋紅，欣喜若狂的讀著那一行一行情人的話。列賓的追求讓維拉很高興，這樣才情出眾的追求者畢竟是難得的。

西元 1872 年 2 月，還在學校讀書的維拉和列賓正式結婚了。列賓在美術學院的教堂裡舉行了和維拉的婚禮，這是列賓的第一次婚姻。

自此，列賓的生活中又開闢了一個全新的領域 —— 家庭生活。

婚後生活是幸福而美滿的，列賓帶著妻子去了莫斯科。他們參觀博物館、展覽會，完全沉浸在古代俄羅斯生活之中。每天晚上，列賓必須等著這個「小巧的美人兒」睡著之後，才動手寫信給自己的朋友們。

不久，列賓夫婦二人搭乘火車去了尼日，前往伏爾加河流域，一起遊歷當初列賓為「縴夫」收集材料的時候尚未去過的地方。列賓和妻子住在河岸上一幢不大的房子裡，窗外就是伏爾加河。這是一趟難忘的旅程，在列賓的創作天地裡只剩下了自己和妻子的二人世界。

　　給列賓的婚姻生活帶來新的驚喜的是小女兒的出生，列賓同樣替女兒取名維拉。從此，列賓的家裡就有了兩個小維拉，對兩個小維拉的關懷和照料成了列賓生活中最重要的內容。當上了爸爸的列賓，迫不及待的把這個消息告訴好友史塔索夫：「經過了那麼多的操勞、那麼多的痛苦之後，我終於嘗到了這麼多的愉悅！」伴隨著孩子的出生，列賓的感受極多。

　　列賓畫著水彩畫的時候，給構思中的畫幅製作新的草圖的時候，給朋友寫信談論想法的時候，總是會不由自主的傾聽隔壁的動靜，因為女兒住在那裡，那裡面有自己的生命，那個屋子會不時傳來女兒的哭鬧聲，嘰嘰喳喳的講話聲，或者是親切的搖籃曲，這一切都讓列賓覺得安穩和幸福。在列賓給史塔索夫的信中，他用幸福的語氣說：「那個屋子裡會傳來我還不太習慣的聲音，但是它卻是那麼那麼的誘人。」

　　列賓往往自我的專注於創作，而很少和別人直白的談論自己的個人感受。但是，當上了爸爸的列賓，幾乎在每封給朋友的信件中提到自己的這個新身分，畫家開始慢慢的，為接受新的、更深的感情而敞開心扉。

　　小維拉還無憂無慮的睡在搖籃裡，她的父母就開始想著要為她舉行一個儀式，穆索斯基和史塔索夫都來參加這個熱鬧的洗禮[27]宴。舒適的家庭儀式在鋼琴曲的伴奏下充滿獨具一格的藝術氛圍。

27　洗禮：基督教的重要儀式，原表示洗淨原有的罪惡，後來延伸為開始生命的新起點和開端。

他們演奏了偉大的莫札特的作品，還有不少即興之作。還有人憑著記憶演奏了很多乞丐合唱曲，這些曲子大多是從集市上學來的，大家情不自禁的笑個不停。

洗禮宴之後，列賓夫婦熱情的邀請史塔索夫做他們第一個孩子的教父，孩子的母親更加極力支持。在史塔索夫同意後，兩個人都高興壞了。

隨著時間的推移，列賓和維拉又有了更多的孩子：娜傑日達（Nadezhda）、尤里（Yuri）和塔季揚娜（Tatyana）。

他們每個人美滿平靜、夫妻和睦，一家人共享天倫之樂的生活，前幾年也的確是這樣。然而，藝術家的個性其實早就注定了，這樣平靜溫和的生活肯定是極其短暫的時光。

藝術家強烈的情感注定了他們與平穩生活的格格不入，列賓性格暴躁，易動肝火，對什麼事情都容易上癮和著迷：藝術、大自然或者書籍。列賓多種多樣的愛好給妻子帶來了不少痛苦，所以他從來都不是模範丈夫。

維拉和所有女人一樣，也希望有一個和睦的家庭、溫順的丈夫。

但是，身為偉大的畫家的妻子，她必須忍受列賓執拗任性的脾氣。

所以，當他們的家庭失去了平靜和安逸之後，列賓的很多朋友一提到畫家的妻子，都會同情她的隱情。

遷居聖彼得堡之後，列賓家裡的客人川流不息。客人裡有

作家、藝術家、學者，他們都很願意拜訪這位才華橫溢的藝術家，有些尊貴的夫人也開始出現在列賓的家中，對列賓故意青睞，以給列賓當模特兒為榮。

然而，維拉遠遠沒有丈夫的風光。在這樣的家庭裡，她除了要為孩子們的冷暖病痛操心，還要關心他們的教育，自然就當不成像樣的沙龍女主人。維拉很少露面，列賓卻喜歡結識新的朋友，和新的朋友相處，還非常樂意接近那些有才華、有教養，對他佩服得五體投地的女人們。

糾紛漸漸產生了，家中多年來一直不和。列賓為此耗去了很多精力，有時候根本無法作畫。可是，藝術家的聲望日益提高，人們對他的崇拜也日甚一日，列賓一心痴迷藝術，根本不想忍受任何限制。所以，他的性格不想改，也不能改。

列賓生來就桀驁不馴，暴躁任性，這樣的性格帶來的糾紛，給整個家庭都帶來了很大的痛苦。常常是孩子們正好好吃著飯時，桌子上的碗碟便互相丟起來，他們的童年就是在這樣的環境中度過的。而這也只是一個小細節，經常發生的有失體面的粗暴的糾紛，讓夫婦二人都不再克制自己，也不惜犧牲自己在孩子們面前的形象，這些都對尚未成熟的孩子的教育產生了很壞的影響。

終於有一次，列賓不知道是對什麼突然著了迷，妻子提出了分居。從此兩個大女兒留在了父親身邊，而尤里和塔季揚娜跟著母親住。

　　對於維拉，列賓的第一任妻子，他的感情一直非常複雜。對於畫家來說，肖像是畫家對模特兒態度的一面鏡子，那麼從列賓給妻子創作的所有肖像中，我們可以分析出一點痕跡來。

列賓〈休息〉

　　列賓在一生中替維拉畫了多幅肖像 —— 維拉還是小女孩時候的、未婚少女時候的、出嫁之後的。其中有一幅被公認為列賓的傑作之一 —— 一幅名為〈休息〉（*Rest*）的繪畫，其中的人物正是維拉。

　　列賓筆下的維拉肖像，總是帶著某種冷漠之情，彷彿他正用著呆滯的、瞇著縫的眼睛看著自己的妻子。列賓的作畫一向誠實而坦率，就算在自己妻子的肖像創作上，也沒有掩飾自己的真實態度。

　　正是這種自然流露到畫布之上的無動於衷與冷漠的雕琢，從某種角度暗示出列賓對妻子缺乏熱情與愛戀，他們之間並未存在成熟的愛。畢竟，維拉從還是個小女孩的時候就與列賓相識，她的一切列賓都太熟悉了。結婚之後，無論是在外貌上，還是性格上，顯然維拉不足以為列賓提供任何使他感到意外和驚喜的寶藏。所以，就算是最初家庭生活平靜安穩的那幾年，列賓都沒有表現出對愛人如痴如醉的愛戀，而後來，這種情感卻多次激勵他去描繪其他女性的肖像。

其實，對列賓影響最深、最糟糕的是，一直讓他陷入痛苦的家庭狀況不是持續幾天，也不是幾年，甚至在列賓夫婦斷絕關係之後，這種狀況依然沒有完結。每當孩子們從母親處來探望列賓的時候，儘管他們的相聚讓列賓感到很幸福，但同時，畫家也能感受到孩子們的隔閡、冷淡甚至是陌生的情感，這當然是他們的母親灌輸或者影響的，卻帶給列賓一生的困擾。

列賓和兒女們

列賓其實是個深愛孩子的父親，他很願意為兒女畫像。在巴黎，他嘗試過用馬奈（Édouard Manet）的風格為小維拉製作小肖像。除此之外，小娜傑日達穿著粉色的衣服，披散著黑髮的肖像；躺在花地毯上的小兒子尤里的肖像，都是眾所周知的。小維拉長大後，列賓還為她創作了〈在陽光下〉（*In the sun*）這幅名作：小維拉手拿一束鮮花，穿著獵人服。孩子們的肖像都陳列在各個博物館裡。

列賓除了興致勃勃的為孩子們畫肖像，同樣也十分耐心的關心孩子們的教育和成長，常常和他們一起讀書，關心孩子們童年時代和少年時代的每件小事。

然而，在這樣的家庭環境下，列賓的個人付出是無法左右發展方向的，他和孩子們的關係沒有那麼和睦，孩子和家庭也沒有使列賓感到幸福。

　　列賓對他的一位摯友說，他的家庭
生活十分糟糕，孩子們總是打擾他、折
磨他。頻繁的家庭糾紛也讓列賓變得暴
躁，他變得很容易發火，動輒亂發脾
氣。列賓根本無法聚精會神的專心作
畫。他苦惱的感慨道：「我還能完成我
的大作嗎？我預感到，我已經不久於人
世了。我的不幸在於，即使一件最無意
義的作品，也要耗盡我的心血⋯⋯」

列賓畫的女兒娜傑日達肖像

　　這段痛苦的自白顯得那麼意味深長，個人生活的多舛簡直
是藝術家的最大阻礙。這首先就是妻子，其次便是孩子們。孩
子們不僅不支持列賓的創作，反而對他的每一幅作品都抱著敵
視的態度。就算是連最反動的御用文人都覺得無懈可擊的畫
作，他們也要對著父親指指點點。

　　直到生命的最後一刻，列賓也無法理解自己的愛女維拉。
在遷居貝納托之後，維拉對自己父親的創作完全採取了輕率浮
躁的態度。

　　因為列賓無法上樓創作，維拉對列賓的所有作品隨意發號
施令，一意孤行。

　　貝納托保存了列賓的無價之寶 —— 裝有列賓多年來全部素
描畫冊的櫥櫃。列賓一直珍藏著這些畫作，總希望有朝一日回
過頭來用這些素描創作宏幅巨製。

然而，當時的列賓已經失去了能力，不能親自照管這些素描，於是維拉成為了這些素描作品的主人。維拉拿著珍貴的畫冊去換貨幣，這些畫冊都被女時裝匠、理髮匠和一些落魄的士兵給搶劫一空。

列賓以女兒維拉為原型創作的作品〈蜻蜓〉（*Dragonfly*）

然而，這一切列賓都不知情。他認為維拉依然是他心愛的女兒，還對她一直操持家務感激不盡。

列賓的另一個女兒娜傑日達，也和他住在一起。但是同樣的，她也很少給父親帶來歡樂。娜傑日達的精神極不正常，這是傷寒病的後遺症。

可想而知，列賓需要付出多大的耐心和溫情，才能和具有精神病的女兒打交道。

列賓和兒子們的關係更加悲劇。尤里在童年時患過病，連中學課程都沒讀完。列賓為此常常花大把時間教育他，想精心培育他身上萌發出來的畫家才幹，然而尤里卻給父親帶來很多痛苦。最初，他的確成為了一個優秀的彩色畫家，很快受人矚目。然而，由於他一直沒有超越父親的聲響，他們之間的關係變得複雜起來，經常發生衝突。疾病、家庭悲劇與觀點上的分歧，造成了尤里和父親的公開敵對。

　　後來，尤里要和家中的女廚子結婚。父親當時已經是當地的地主和教授了，自然不贊成這椿婚事。父子分居後，其實住處只有一牆之隔，但是卻長期互不來往。只有尤里的兒子能博得祖父的歡心。

　　其實有時候，尤里也想把他正在製作的畫拿給父親看，徵求父親的意見。然而，每當想跨出腳步的時候，心中的敵對情緒又會打消他的念頭。他對父親的反感也影響了他對列賓的作品的看法，他激烈的批評了列賓的很多繪畫，說他父親是個拙劣的教育家。在外人面前，尤里也絲毫不掩飾自己的想法，還奉勸很多畫家不要來向列賓學畫。當列賓年老力衰，與祖國隔絕，與親人的音訊阻斷的時候，他與兒子的關係又給他帶來了更多痛苦。

　　兩位畫家──父親和兒子隔牆而居，如果擁有真正的友誼，那麼這對兩個人將是多麼大的支持！無論是父親還是兒子有了一件成功之作，該是多大的收穫和共同的喜悅呢！然而事實完全不是這樣，只有不斷的衝突和嚴重的不和。

　　列賓一直在寄錢給家中的所有人，而且數目十分龐大。也正是因為這個原因，家裡那些毫無本事、嬌生慣養的人才得以溫飽。在列賓 68 歲、尤里 35 歲的時候，兒子依舊拚命向父親要錢，這也常常引發父子倆的爭吵。此時的尤里已經是兩個孩子的父親，早已自立，成為了一名成熟出色的畫家，可是他依然不斷壓榨啃老自己的父親。依靠父親撫養的習慣如此強烈，以至於尤里還不斷責怪父親亂花錢，導致給他的費用減少。

列賓當然火冒三丈，他不斷提醒兒子自己已經供給了他很多錢財。他告訴尤里：如果我死後還能留下什麼遺產，那麼屬於我的一切都應留給你的母親和姐妹們，因為她們才是身無技能的弱者！而你不是！我看透了，看透了你們所有人！你們早就想把我埋葬掉，就像惡鷹一樣，生怕誰從嘴邊搶走一塊肉。」

這是列賓寫給自己兒子的話，從其中的可怕程度可以推測出列賓受到了多麼大的痛苦和折磨，在這封信的末尾，有一句悲涼的話：最好求上帝幫助你吧，我是和你告別了。署名是：苦命的父親。

從此以後，敵對的氣氛伴隨著列賓直至死去。後來列賓第二次結婚後，他和孩子們的關係更加緊張。孩子們只是一味拚命要錢，年過花甲的列賓還必須負擔這一大群不爭氣的成年子女，包括他們的家庭。就連撫養子孫的責任，列賓也要承擔下來。一大家子無所事事的人，一直在壓榨著畫家的血汗，還從來不覺得臉紅。為了滿足子女的需求，應付龐大的開支，列賓不得不承接很多力不從心的大批肖像的訂貨，從而把很多偉大的構思擱置到了一邊。這一切對於畫家而言簡直是一種巨大的摧殘。

風燭殘年之際，列賓的身邊全部被僑居異國的殘渣餘孽包圍著，畫家的耳朵裡聽到的全部是他們製造的無恥謠言。儘管列賓仍然擁有追求真理的堅定願望，但是他自己怎麼也無法抵

禦這一切。顯然，列賓是從大女兒維拉和因宗教癲狂而自殺的兒子那裡接過來這劑毒藥的。

列賓對自己的定位很準確，他是一個苦命的父親。只有對藝術的永不衰退的熱愛和非凡的勤勞能讓他暫時擺脫家庭糾紛，沉湎於藝術的世界之中，直至衰弱的手再也拿不住畫筆。

畫家為應付瑣碎的家庭生活花費了這麼多心血，實在不能不讓人痛心。更加讓人痛心的是，列賓的一輩子竟然都被敵對氣氛所包圍，而且敵人就在他的身邊，還是他自己的子女。

列賓的兒子尤里

西元 1887 年列賓和妻子分居後，開始了獨居生活。其實他也曾不止一次的試圖想和妻子破鏡重圓。西元 1896 年，一家人甚至還住在一起過一段時間。然而，這是暴風雨前的暫時寂靜，只能在表面上迴避誤會，假裝出一切遂意的樣子而已。裂痕是絕對無法修復和彌補的，任何一件小事都能引起這個家庭的火山爆發。因此，這次的和解沒有維持多久就崩潰了，畢竟，家庭的基礎實在是太過脆弱了。

　　在摯友寫信告知列賓他即將走進婚姻殿堂之後，列賓在回信中感慨萬千的談及美好的婚姻可以如何使夫妻心心相印、白頭偕老，字裡行間流露著畫家切身經歷過的辛酸與苦楚。

　　當時正處於家庭漩渦中的列賓大膽說出了煞風景的心裡話：「聽到您在戀愛並且即將結婚，我甚感欣慰。看得出，您現在正是春風得意、躊躇滿志！照耀您生命的，將是永恆的樂觀主義！這就是愛情！祝賀您！衷心擁抱您！我相信，你們兩人親愛正篤，所以不怕把過來人的思想講給你聽。您要有所準備，你們的愛情將會消逝，而被友誼取代。但友誼只能來自忠誠，如果女人能夠完全忠於丈夫，她就會是男人的賢妻益友，他倆就會一生形影不離，丈夫就會永遠愛她、敬她；如果丈夫忠於自己的家庭和孩子，充分尊重妻子，家庭就會幸福。但是，如果兩個人都追求行動自由、個性解放、互不干擾，那麼家庭就不復存在，破裂就不可避免了……罪惡感、另覓新歡、屈從新愛，就會接踵而來。是的，屈從於人也是我們固有的樂在其中的本能……原諒我，親愛的，發了這麼一個可能是不恰當的議論。但是我寫的是心裡話，請您也對我不要有任何保留。」

　　這些都是沒能擺脫新生活悲劇的列賓的經驗之談，言語之中，列賓只想尋求終身堅貞不渝的賢妻益友式的伴侶，他從來還未享受過這樣的幸福和心心相印的恩愛，因此他對此有著十分強烈的追求。

新的戀情

列賓一直隱藏不了自己內心的一種渴望：那就是結識一位能使他著迷、激起他熱戀的女性。產生這種追求心之後，列賓就陷入了頻繁的、草率而又短暫的熱戀關係中。結果，這些豔遇往往只能給他增加心靈的創傷。

偶然的一次機會，畫家馬泰（Matejko）和列賓說，有一個年輕的女孩想要拜列賓為師，學習繪畫。列賓欣然接受了好友的推薦，他願意教授有才華的學生，把他們帶進藝術的世界，也想看到天才能在他的教誨之下逐漸成長為獨立的藝術巨匠。

當然，列賓本來就渴望吸收新的、帶著活力的東西。然而，畫家萬萬沒有料到，這一許諾給自己帶來了多少欣喜和多少痛苦。

和新學生見面的日期到了，只見一個身材苗條的女孩緩緩走進屋來，用她柔嫩有力的手握上了老師的手。從此，茲凡采娃（Jelizaveta Zvantseva）走進了列賓的世界。毫無疑問，列賓很快就迷戀上了自己的女學生。從西元 1888 年的秋天到 1902 年秋天，列賓寫給茲凡采娃的 74 封信，完整記錄了畫家對女學生的戀愛史，記錄著他的痛苦與歡樂。

茲凡采娃的到來恰逢其時，因為和妻子決裂後的列賓，正處於尋找一位能讓自己奉獻身心的女人的幻想之中。天才的女學生很快便在自己的老師心中激起了感情的波瀾，使他神魂顛倒。

　　起初，這一切看上去是個玩笑。茲凡采娃是個剛剛開始學畫的年輕女孩，而列賓是個蜚聲全球、備受世人敬仰的藝術巨匠，這讓茲凡采娃的自尊得到了極大的滿足。因此，茲凡采娃用年輕人的天真無邪去努力博得列賓的好感，卻未曾想到，這一玩笑之後會釀成悲劇。

　　列賓對茲凡采娃如此痴迷，以至於他一看到茲凡采娃就會手足無措，連說話的聲音都會變化，舉止輕浮，甚至變得有點俗氣，因為他完全忘乎所以了。

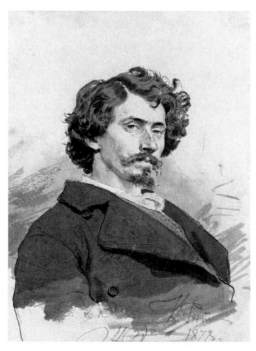

列賓自畫像

　　經歷了長久的等待，這份遲來的愛情似乎並未給列賓帶來巨大的歡樂。他寢食難安，又不便開口，只能利用書信表達自己的情誼。

　　儘管每天他們朝夕相處，書信也能親手交給學生，但是他對茲凡采娃的小小的越軌舉動會讓對方立刻提高警覺。於是，列賓只有寫信表達自己深深的愧疚與歉意：「請您不要把我今天愚蠢的舉動放在心上。請寬恕我的行為，因為它讓我清醒了，恢復了理智，並且使我這顆中年人的心擺脫了難以言喻的情焰的折磨。看在上帝的份上，不要嫌棄我。」

　　茲凡采娃開始減少自己去列賓畫室的次數，甚至加以迴避。她以為冷淡能讓列賓恢復自制，但是這一切無濟於事。和她見面的機會越少，列賓越是無法對她忘懷。茲凡采娃換了老師，但是列賓無論怎麼忙碌都會去新老師那裡為茲凡采娃安排靜物寫生。列賓在自己的畫室依然為茲凡采娃準備了素材，他還盼望著有一天她能回到她身邊去作畫。

　　然而，一天天過去了，列賓始終沒有等到茲凡采娃。列賓每日情思繾綣，思念愛人的樣子，神魂恍惚，甚至忘掉了他一直痴迷的藝術事業。在愛情裡，他不再是個高傲的藝術家，只一味卑微的懇求茲凡采娃的垂憐，千方百計尋求見面的機會。與此同時，茲凡采娃雖然宣稱與列賓沒有發展可能，卻一直與他藕斷絲連。這樣的狀況讓列賓處於崩潰狀態，他的信件一封比一封火熱起來：

　　　　我多麼愛您！噢，上帝，我從未想到我對您的感情會如
此熾熱。我簡直不敢相信自己，我這一生中從來沒有如此癲
狂的愛上過什麼人，連藝術都退居其次了。只有您，每分每
秒占據我的身心。不管我走到哪裡，眼裡都只有您的形象，
您那美妙迷人的臉龐，您裊娜的姿態和溫柔高雅的舉止，您
的心高潔、質樸、真誠、深邃。

　　　　我想，我永遠、永遠不會把對您的病態而甜蜜的感情從
心中剔除了。

<div align="right">您的奴隸謹上</div>

　　這簡直是列賓一往情深、痴戀狂愛的頌歌。這些感情真摯的
語句，完全表現了畫家內心的澎湃與煎熬。剪不斷、理還亂。列
賓和茲凡采娃這種若即若離的關係導致了頻繁的衝突、懊惱與和
解。他們的關係沒有一天是平靜無波的，彷彿每天都走在刀刃
上一般。

　　西元 1889 年，列賓開始為心愛的茲凡采娃製作肖像了，這
期間他們常常見面。畫家終於畫上了使他愛得發狂的女孩，這
種狂喜也流露到了肖像畫上面，流露在美麗的膚色和高雅樸素
的線條之中。列賓的畫充滿了靈感，心情振奮。只有對模特兒
愛憐備至，才會有這種心境。

　　這幅肖像畫是畫家作品中最為優秀的女性形象之一。畫面
上流露出的是列賓對於美、青春和溫情的膜拜。肖像畫構圖十分
華美，美麗的手掌平靜的放在深色的衣裙之上，頭部和整個身
軀顯出高傲自負的神態，衣裙上的每個皺褶都透出了女孩的非

凡美麗和畫家本人的狂喜心情，這一年茲凡采娃 24 歲，正是風華正茂的妙齡時期。

列賓為茲凡采娃畫的肖像

衣裙的高領上繫著細細的金項鍊，適度的圍在了頸項上，更加突出了豐腴圓潤的高頸和美麗的頭部，整個身形在畫布上顯得十分充實，從脖子到雙肩的立體感十足。手臂的線條流暢，一直落向了色調明快、自然優美的手掌。充滿生氣的面容、聰慧迷人的眼神都讓你著迷，而她那輕柔的嘴唇彷彿馬上就要向你嫣然一笑。

這幅肖像成功獲得了來自多方的美譽與讚賞，列賓特地寫信給茲凡采娃，傾訴了這幅畫帶給他的思念、快樂與痛苦。他從未向自己的知己朋友袒露心意，甚至沒有提及茲凡采娃的名字，而是一直獨自一人默默承擔和忍受著這一切。

列賓和茲凡采娃一直維持著不明確的關係，這讓列賓幾乎發狂。在兩個人後期的通信中，越來越多的互相責難，己的知己朋友袒露心跡，甚至沒有提及茲凡采娃的名字，而是一直獨自一人默默承擔和忍受著這一切。列賓和茲凡采娃一直維持著不明確的關係，這讓列賓幾乎發狂。在兩個人後期的通信中，越來越多的互相責難，而列賓和茲凡采娃的複雜關係背後，到

159

底有著什麼樣的矛盾與問題，同樣可以從列賓這段時期寫給她的信件中發現：「您大概認為我是自討苦吃——不，這是極其深刻和嚴肅的痛苦。我已經不能自拔——命中注定的年齡和處境的差別就像一個鐵石心腸的幽靈一樣橫在我們之間，不准我們接近。也許，您很得意吧？可是我痛苦極了！你怎麼會知道我有多麼痛苦，沒有誰告訴我該怎麼辦。我只有忍耐。」

　　而這封信的落款非常簡短：老頭。

　　從以上的話語中，我們就可以看出這段複雜關係的實情：年齡與處境的差別。其實茲凡采娃對列賓也很動心，一直體貼照料，但她只是以自己的方式愛著列賓，她珍視列賓的愛慕，並且為此驕傲。

　　她一直不捨與列賓決裂，總是第一個出來要求和解，但是，茲凡采娃沒有勇氣和一個已經有四個和她年齡相近的孩子的爸爸結合。

　　錯綜複雜的愛情關係、轉瞬即逝的愛情風暴——這一切都導致了茲凡采娃的不信任感，同時，列賓也很難辦到公開和家庭決裂，他們的婚姻也只能是不公開的，甚至連結婚的手續都沒有，再加上森嚴的家規和父母的嚴訓，茲凡采娃才一直不肯接受列賓的深情，畢竟並不是每個人都肯做出如此大的犧牲。

　　而對列賓而言，儘管他有一顆再火熱的心，一旦碰壁也會灰心絕望，走向自生自滅。時間會慢慢淡化這種煎熬，容易衝

動、缺乏耐性的列賓只能克制和扼殺自己毫無希望的感情。

美好的、複雜的、折磨人的戀愛悲劇就要完結了，連列賓那永不冷卻的青春活力都無法將它再次燃燒起來，在茲凡采娃離開聖彼得堡的時候，列賓連送行都未參加。

茲凡采娃終身沒有嫁人，獨身一世。她對列賓懷有一種特殊的、深刻的感情，但是終於還是沒有與列賓在一起。她不能無視自己的家庭戒律而把自己奉獻給她十分珍重的人，這是他們兩個人的共同悲劇。

不過，對列賓來說，事情的結局卻更加簡單。因為他遇到了一位藐視道德束縛的女人：諾德曼（Natalia Nordman）。女作家諾德曼做到了茲凡采娃沒有勇氣做的一切：公開和列賓同居，毫不在乎是否要履行手續。

1900 年，列賓和諾德曼正式結婚。第二段婚姻的開始徹底宣告了列賓與茲凡采娃關係的終結，從此，這段充滿波折的美麗的愛情歷程，成了定格在信紙上的永遠的回憶。只有掛在餐廳裡的美麗的肖像，能使人想到這位模特兒曾經在畫家的心中激起過怎樣的狂喜，使人想起畫家懷著什麼樣的熱情在畫布上再現這位高傲、純潔、可望而不可即的女孩的形象。臨終前，列賓把這幅肖像從餐廳拿到畫室，並且把灰色的背景改成粉紅色。這是他離開世界之前，最後一次用畫筆撫愛他心上人的形象。

第8章　後巔峰時代

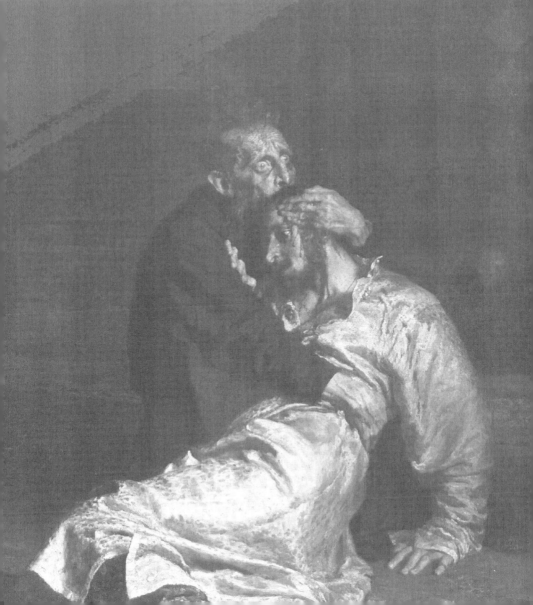

輝煌過後

　　隨著畫家的名聲日漸高漲，他卻日漸與智慧和靈感失去了連結。

　　隨著時間的推移，列賓的才華再難和巔峰時期的他相提並論。儘管〈拒絕懺悔〉和〈意外歸來〉等重要的作品依然保留了列賓最好的狀態，然而這些已經是列賓藝術巔峰的最後樂章。甚至，在這個時候，列賓繪畫上的兩面性已經給這個畫家的輝煌敲響了倒計時。不過，走向晚年的列賓依舊與藝術為伴，生活十分充實。

　　西元 1891 年的秋天，美術學院的展覽室開始向大眾開放了。當時正逢列賓慶祝自己創作的二十週年紀念日，正是二十年前，他在美術學院創作的一幅作品獲得了大金質獎章。因此，無數的觀眾都想去美術學院的展覽室看看列賓的作品。

　　在展覽上接受祝賀的列賓好像又回到了從前年輕時候的日子，他熱情好客，滿頭栗色的蓬鬆的頭髮，舉止也很便捷，一會兒出現在這幅畫前，一會兒又跑到了另一幅畫那裡，他盡力把自己投入到和觀眾的交流與爭論中去。

　　在展覽會上，人們可以看到列賓終於完稿的兩幅力作〈札波羅結哥薩克致土耳其蘇丹的回信〉和〈宣傳者被捕〉，這兩幅中的每一幅都耗費了畫家十二年以上的心血。當它們同時向最廣大範圍的觀眾見面時，引起的轟動是可想而知的。

可是，列賓這段時期創作的兩面性其實被畫展隱藏了。如果列賓不舉辦這個畫展，而是把幾乎創作於同一時期的繪畫按照時間順序逐個掛在牆上，就會出現讓人意想不到的場面了。

如果是這樣的話，〈祭司長〉的旁邊應該懸掛著〈最後的晚餐〉，而〈拒絕懺悔〉之前應該還有〈耶穌顯靈〉（*Christ's Appearance to the People*，暫譯），在〈意外歸來〉和〈伊凡雷帝殺子〉後面緊跟著〈耶穌和瑪麗亞・瑪格達麗娜〉（*Christ and Mary Magdalene*，暫譯），而在創作〈宣傳者被捕〉的時候，列賓竟然還在描繪〈托爾斯泰的肖像〉（*Portrait of Leo Tolstoy*）……

這簡直是讓人瞠目結舌的事情，同一個畫家竟然能在同一時期創作出畫風如此相近但創作思想截然相反的作品。觀眾到底應該相信列賓的哪一面？是他展示人民革命的力量和無神論，揭露專制制度和暴力的那一面，還是相信他以聖經插圖的作者出現的那一面？

列賓這時候創作的革命的畫卷在數量上要比神祕主義的作品少得多，然而質量與數量在這裡是成反比的。革命畫卷的嶄新內容能夠產生嶄新的藝術手法和藝術形式，而因循守舊的聖經題材不管在構圖上還是在畫法方面，都不會產生任何新意。因此，任何一件聖經題材的作品，它的藝術感染力和藝術技巧都是無法和取材於生活的作品相比的。如果有哪一位教會的執事想要把列賓描繪為宗教題材的畫家，那麼他遇到的就是一位才華及其平庸的畫師而已。

　　不過，時間是最好的裁判，經過它的篩選，列賓那些聖經題材的作品都被淘汰。因此，列賓一直作為一位傳播進步思想、號召人們對抗專制制度的偉大畫家被人們銘記。

　　在最後的二十週年畫展上，列賓展出了近三百張為不同作品畫的草圖，這還只是草圖中的一部分，只是每幅新作完成之前的草圖。

　　這些作品向觀眾揭示了不倦的、不間斷的勞動場景，列賓應該是有意透過這些展品告訴觀眾：創作一幅能夠得到公認的繪畫是一樁多麼艱辛的勞動。

　　這些勞動完全使得列賓疲憊不堪，他的右手已然失去了活力。

　　在創作〈札波羅結哥薩克致土耳其蘇丹的回信〉的時候，這隻手就已經不停的向畫家發出了警告。列賓的右手逐漸萎縮下去，甚至在 1907 年以後就拒絕服務了，列賓只好用左手來作畫。漫無節制是列賓的故有特點，他總是濫用自己的腦力和感情，迫使它們一刻不停的為藝術服務。

　　於是，甚至可以說這次的紀念畫展是一條無形的終止線，他隔斷了畫家從前的才華與輝煌，從此之後，畫家再沒有做出什麼恢弘的作品。現在，這位畫家終於感到精力枯竭和疲憊不堪了，一切美好已經成為過去。

　　過度的勞累又開始影響列賓的繪畫，他在創作肖像畫的時候甚至會產生錯覺。這時候的列賓，他疲憊的目光只能消極

的、照相一般的觀察著外在的一切。格拉巴爾將它稱為「客觀主義」，這個詞已經表現出了些許無奈。總之，列賓再也沒能創作出超過他在西元 1880 年代創作的作品。

這時候，列賓的生活還發生了另外一個很大的變化：他退出了多年來一直堅守的巡迴展覽協會。

列賓不喜歡協會內部老藝術家把持一切，很少吸收年輕畫家的風氣，他認為這是一種令人不快的官僚氣息。他說：「從協會變成官僚機構之日起，我就無法忍受了，志同道合的關係已經不復存在，連移動一下繪畫的陳列位置，都要按照協會的章程事前向委員會提出申請。新會員吸收得那麼少，我實在無法忍受。我喊破了喉嚨，反對這個令我討厭的制度，卻是孤軍奮戰，我寧可孑然一身，那樣反而會平靜……」

這些根本的分歧使得列賓不能留在協會之中，於是他在二十週年紀念日前夕，和巡迴展覽協會的畫家們分道揚鑣了。終於，個人的孤獨演化為巨大的社會孤獨。

列賓似乎變成了另外一個人，雖然有時在某些方面看不出什麼改變，但是常常會表現出出人意料的觀點和行為。社會看不到列賓才華的消退，只會把他的名聲渲染得越來越大。於是列賓結識了很多新人，而且大多是上流社會的富家。越來越多的達官貴人請他製作肖像，權貴們的客廳向這位出身底層的畫家敞開了。

　　列賓成為了男爵夫人和公爵夫人的沙龍[28]常客，此外，他還常常出入於將軍、伯爵、公爵的沙龍，他的處境和過去大大不同了。然而，這種創作和社交並行的雙重生活必然要花費很多精力，列賓要將自己裝扮成自由主義者而非民主主義者，他必須瀟灑、隨和，善於取得青睞，投合所有上層人士的喜愛。

　　更大的生活變化是：列賓在個人畫展舉辦後不久，就成為了地主。沙皇花費了 35,000 盧布買下了〈札波羅結哥薩克致土耳其蘇丹的回信〉那幅畫，列賓用這筆錢在威帖布斯克省買下了茲德拉夫涅沃莊園。

　　列賓的莊園在德維納河畔，他常常站在河岸上長久的觀賞湍急的流水、對岸的森林和河面上輕巧飄過的白帆。除了觀賞風景，列賓還要監督為他裝修莊園的雇工。

　　列賓在這裡再一次看到了縴夫的身影，縴夫們依然有著嚴峻的臉孔、勒進皮肉的纖繩、踏在河岸碎石上的沉重腳步，然而列賓再也不復從前，這一切已經不再使他動心，昔日的熱情早已消失得無影無蹤。現在的縴夫再也不能喚起列賓的滿心憤怒，這位莊園主人如今只一心想著怎樣更好的裝修好房子、耕種好土地、完成全部務農，然後將所有產出的東西銷售出去。

　　列賓開始用新式老爺的態度對待農夫了，他被沉重的迷霧

28　沙龍：最早源於義大利語單字「Salotto」，原意指的是裝點有美術品的屋子，後來特指上層人物住宅中的豪華會客廳，逐漸演變為貴婦人在客廳接待名流或學者的聚會。

遮住了雙眼，竟然認為農夫的生活已經很好。他再也看不到農夫的深刻苦難，甚至把農夫的勞動看作了田園詩。西元 1892年，列賓創作了〈白俄羅斯人〉（*Belarusian*）這幅畫，畫中的鄉下青年被描繪得青春而漂亮，簡直成為了舞臺上的理想人物，這樣的形象和列賓年輕時候創作的渾厚有力的農夫形象簡直相去萬里。

在茲德拉夫涅沃莊園期間，列賓還創作了另外一幅名叫〈在牛群中行走的小姐們〉（*Young ladys walk among herd of cow*，暫譯）的作品，畫的是他的女兒們和他家的褐色母牛在一起的場景。這也是一幅沒有任何思想的繪畫。小姐、畜群、田地，完全是風景的堆砌，毫無溫情可言。

不可否認的，隨著社會環境和時間的變化，畫家的信仰的確發生著改變。儘管列賓常常到自己的莊園裡去，希望多接觸大地，找到新的靈感，再一次實現創作上的飛躍，然而事與願違，列賓已經離開了哺育他的環境，一旦失去了和這個環境的聯繫，他一無所成。

地主的土地再也不能激勵他創作出扣人心弦的作品，也不能向他提出新的要求，列賓陷入了深刻的危機之中。

列賓開始很少作畫了，他全神貫注的經營莊園的產業，根本無暇做其他事情。列賓無法認真對待藝術，甚至覺得太過淺薄，不值得花費太多勞動。更何況，沒有真正的靈感，他的確

是一張草圖也畫不出來。

對列賓來說，西元 1890 年代的個人畫展之後，他的生活發生了巨大的改變，他的藝術處於艱苦探索和搖擺的狀態，這一時期的列賓充滿著不可思議的行為和觀點，他的所作所為讓人感到不安。

時至今日，人們對於這位偉大的畫家的美學缺陷和搖擺依然在爭論不休。

陷入爭論

各種爭論、騷動和不快在西元 1890 年代之後紛紛向列賓襲來，第一件事便是列賓選擇回到美術學院任教的事情。

列賓一向都很關心正確的藝術教育，這樣的想法使得他產生了改革美術學院的念頭。他堅信，如果大多數巡迴展覽派的畫家可以到美術學院來任教，並且得到足夠的行動自由，那麼新一代的藝術青年就可以被造就。從西元 1877 年列賓產生這個念頭，一直到 1907 年，列賓一直在美術學院執教，中間僅有過一次十分短暫的停歇。

西元 1877 年，列賓參與過一次波列諾夫和克拉姆斯柯依的爭論，他們在馬蒙特爾散步的過程中引發了這個討論。克拉姆斯柯依堅決支持藝術上的個人創造精神，而波列諾夫則支持美術學院，認為它基礎雄厚、經費充足、教具齊備，是一個可以切

磋磨礪、共同探索深奧知識的學府。起初，列賓一直站在克拉姆斯柯依的那邊，然而漸漸的他的想法也有了一些改觀。他後來就和波列諾夫交流了自己思想上的轉變：「在大眾的心中，美術學院高不可攀，一提它就好像講什麼了不起的大師。其實，事實上也的確是這樣子的，你在窮鄉僻壤生活一段時間，便不會感受到藝術的價值。從大眾的認識出發，考慮到國家為了創辦這項神聖的事業所撥的經費，我們重視美術學院的理由就在此。如果我們感到自己有能力為它做一些有意義的事情，那麼就應該加入進去，而把此舉可能招來的不快置之度外……」

可是，列賓的密友史塔索夫在知道列賓這一想法之後大喊大叫，他認為這無異於往巡迴展覽畫派的畫家的脖子上套上枷鎖，一旦他們走進美術學院，只會拋棄民主主義信仰，一味追求將軍的軍銜和勛章。

不過，列賓堅持自己並不是為了高官厚祿才進入美術學院，令他有種不安的是正在成長的新一代的畫家們的命運：如果等待他們的依然是美術學院那些因循守舊的教授，他們還能有新的突破嗎？另外一方面，當時的美學觀點一片混亂，人們開始全盤否定認真的教育，對待藝術教育的虛無主義正在風靡且大肆泛濫。如果這時候沒有人出面干預，那麼俄羅斯藝術遲早要被這股禍水沾染。而要是有人出面干預，需要承受的壓力更是無比巨大。

列賓和他的朋友

　　反動政論作家布烈寧就利用一切機會發表文章，大肆攻擊
列賓。

　　他提到美術學院時說：「列賓先生自己相信，還企圖說服別
人，自從他和他的同夥們控制了美術學院的那一刻起，美術學
院必然變得不復從前。」

　　但是，列賓對這些反對的聲音甚至攻擊不屑一顧。在這個
時候，他還是毅然選擇了加入美術學院，而且說服身邊自己志
同道合的朋友也走上這條道路。歷史證明了列賓的明智，若不
是他在藝術上的矢志不渝的堅持，俄羅斯藝術的現實主義傳統
不知道能保留幾分。

　　列賓是一位別具一格的教育家，那些基礎差、才華又不怎麼出眾的學生從師於他只能是徒勞無功、一無所獲。而有些藝術經驗的人總是能從他那裡受益匪淺。列賓的畫室一直有很多學生就學，那裡也產生了很多後來十分有名的畫家。在此後的一生中，列賓一直對在畫室裡與那些富有才華的學生們，一起度過的充滿靈感的時光念念不忘。

　　從師於列賓的畫家有：格拉巴爾（Igor Emmanuilovich Grabar）、馬利亞文（Filipp Malyavin）、卡爾多夫斯基（D. N. Kardovsky）、庫斯托季耶夫（Boris Kustodiev）、安娜‧彼得羅夫娜‧奧斯特羅烏莫娃‧列別傑娃（Anna Petrovna Ostroumova-Lebedeva）、謝爾比諾夫斯基（Dmitry Shcherbinovsky）、比里賓（Ivan Bilibin）等人，謝羅夫更加不用說了，他從童年時代起就受益於列賓，並且一生對他的老師列賓都感激不盡。格拉巴爾十分親切的稱列賓為優秀的導師，他評價列賓說：「列賓是一個蹩腳的教育家，但卻是一個偉大的導師。」

　　當然，對列賓而言，不幸的事件帶來的爭論，不僅僅限於他重回美術學院的決定。另一件引得眾說紛紜的事，開始讓大眾質疑他的立場不堅定、觀點朝三暮四。

　　由於列賓渴望了解藝術上的新事物，於是他接近了一個頹廢派藝術小組，這些人把他們的團體命名為「藝術世界」。不久，他們就以這個名字出版了一本雜誌，列賓還同意為該雜誌

撰稿。列賓開始和頹廢派打得火熱，而且雜誌的同仁名單中還出現了列賓的名字，列賓參加的這些活動對「藝術世界」利害攸關，因為如此大名鼎鼎的畫家必然會抬高出版物的身價。因此該雜誌還特地為列賓出版了一期專刊。然而，這又一次引起了軒然大波。

不過，列賓與「藝術世界」的合作關係注定不會穩固。有一期《藝術世界》雜誌刊登出了對馬科夫斯基、韋列夏金（Vasily Vasilyevich Vereshchagin）等人輕蔑不敬的譏諷和批評，提出要從博物館裡面剔除他們的繪畫，這已經構成了對現實主義畫派的公開進攻。列賓大發雷霆，決意要退出編輯部，頹廢派連忙公開發表聲明，稱編輯人員不對刊登的文章和繪畫負責，這才勉強的挽留住了列賓。

可是，不斷的針對列賓一向敬重的現實主義畫家的攻擊，一而再、再而三的出現在了雜誌上。終於，列賓第二次終止了對雜誌社內一切活動的參與。從那時起，列賓不斷和這些土生土長的頹廢派展開鬥爭，他寫了一封公開信，宣布和「藝術世界」斷絕關係。

和頹廢派畫家的合作剛剛停歇，列賓和某公爵夫人的交往史又把他推到了風口浪尖。

該公爵夫人是當時有名的歌唱家、畫家、收藏家，同時也是一個大工業家的妻子。最初，公爵夫人用盡心機和花招來迷惑列賓，企圖拉攏他，從而利用這個偉大的畫家的名聲。她不斷

送給畫家豔麗的玫瑰花束，對他讚不絕口，還為列賓舉辦豪華的招待會。公爵夫人在列賓面前還積極扮演啟蒙者的角色，並且聲稱要創辦美術學校，這一點更加博得了列賓的讚賞，並且同意為她主持她在聖彼得堡創辦的美術學校。終於，公爵夫人達到了讓列賓同意為她製作肖像的目的。

列賓一同意，公爵夫人就在兩個僕人的陪同下來到了畫家的畫室，僕人們站在她的身後，為她雙手捧著供她更換的衣服。列賓為公爵夫人繪製了多幅肖像，有的穿著華美的天鵝絨長裙，袒胸露臂；有的坐在安樂椅上；有的筆直的站立著；有的則慵懶多姿，手裡還拿著調色盤。這種毫無感情的奢靡畫風，就是這段交往的注腳。

後來，公爵夫人慢慢暴露了自己的真實面目。在參觀了頹廢派的展覽之後，公爵夫人未經通知列賓就關閉了那所聖彼得堡的美術學校，而且還把全部經費轉撥給了《藝術世界》雜誌。這樣的行為，對於剛剛與《藝術世界》絕交的列賓而言，無異於背信棄義。他稱自己受到了公爵夫人的粗魯報答，從那以後就斷絕了和她的來往。

在這段交往中，列賓因為生來耳軟心活，易於輕信，因此付出了一定的代價：他的私人生活被當時的社會各界詬病，而那幾幅貴族作風十足、怪癖滿身的公爵夫人的肖像被當時的評論家批評得一無是處。如果沒有這些肖像的話，列賓創作的肖像畫廊只會更加光彩奪目。

　　這些接二連三的事件將列賓捲入了各種爭論與責難當中，連列賓的朋友都對他產生質疑、甚至疏遠。西元 1899 年，列賓在反思了自己這段時期信仰的改變和搖擺之後，寫下了一段為自己辯駁的話，表明自己並沒有拋棄過現實主義的藝術。這段話簡直可以算作是藝術的頌歌：

　　　「我依然故我，儘管有些人忽而厭惡我想要我去死，又有些人忽然愛我想要我活過來；我受到責難，忽而是因為我發生的各種蛻變和突破，忽而是因為我的離經叛道，甚至是因為我的敗子回頭和懺悔。我個人的活動竟然會引起如此認真而仔細的研究，對此我表示非常不解。我依然像幼年時代一樣熱愛光明，熱愛真理，熱愛善和美，我依然把這一切看作是上天賜給我們生活的美好禮物，尤其是藝術！我愛藝術，勝過愛德行，勝過人，勝過親人，勝過朋友，勝過我生活中的一切幸福和歡樂。我愛著它，偷偷的，充滿嫉妒心，就像一個老酒鬼一樣無可救藥……不管我在哪裡，不管我迷戀上什麼，不管我讚美什麼人，不管我欣賞什麼，它無時無刻不在我的腦海之中，在我最美好、最珍貴的願望之中。我敬獻給它的清晨的時光是我一生中最美妙的時刻。幸福的歡樂和絕望的痛苦，一切都發生在這些時刻，是它們使得我平生經歷的全部事件或者充滿陽光，或者陰霾密布。這就是為什麼，其他的一切在我生命中都變得次要，而最重要的則是每天早晨九點到十二點，我必須站在畫布面前。如果我在這些時刻遭到失敗，那麼在世界上就不會有能夠幫助我的人、

城市和環境。這卻是常有的事情，所以我常常重複波普里辛（Poprishchin）的話『沒關係，沒關係！沉默吧！』」

西元 1877 年到 1907 年是充滿爭論的三十年，這段話作為列賓在人生後半階段受到種種非議與責難之後的自白，以一種最為熱烈的感情告訴我們：雖然在探索永恆主題的過程之中，列賓有時候會背離他曾經無比熱愛的、宣傳過的一切，但是畫家從來沒有拋棄過自己鍾愛的藝術。

僑居生涯

1917 年，在俄國如火如荼的進行無產階級革命的日子裡，列賓來到了聖彼得堡。這次，老畫家是為了舉辦他的藝術生涯四十五週年紀念大會。日子是艱難的，但是這並未妨礙列賓在戲院的休息大廳裡聽到人們對他的充滿深情的讚語，他的名字讓年輕的無產階級共和國引以為傲。不過，這也是列賓最後一次和親愛的觀眾和祖國的崇拜者們歡聚一堂。

1918 年 4 月，一個晴朗的早晨，列賓正在貝納托的花園裡散步。突然，遠處傳來了一陣槍聲和砲彈的爆炸聲。再過了一會兒，子彈聲突然來到了附近，到處是刺耳的尖叫。此時的列賓還不知道，這些突如其來的刺耳聲，已經預示他從今往後的僑居生涯。

　　原來，芬蘭的紅軍正在奧克卡拉與芬蘭白匪和德寇進行激烈的戰鬥，那一帶十室九空，一片死寂，只有列賓居住的偏僻的貝納托還有一絲生氣。因此那個早晨，槍聲大作，子彈打在花園的小路上劈啪作響。繼 4 月的這一天後，貝納托落入了敵視年輕的蘇維埃共和國的國家 —— 芬蘭的版圖之內。而其實，如果國境線再偏北幾公里，貝納托就會劃在祖國境內。可惜事實並非如此，從此列賓就開始了畫家僑居異國他鄉的十二年，這也是最悲戚、最悽慘的十二年。

　　這時候的列賓已近八十高齡，他對於革命的形式再也不那麼洞悉和了解，而他的身邊再也沒有可以和他講述事件的人。家裡只有一個多病的女兒，隔壁就是一年來已經逐漸變成宗教狂的兒子，他和僧侶相處火熱，熱衷於駁斥無神論，日記裡滿是宗教格言。

列賓老年自畫像

　　聚集在列賓身邊的，都是想利用他的聲望製造反蘇言論的人。列賓的侄子一直定居在他家，並且擔任列賓的祕書。他是個多次參加反蘇戰役的白匪上尉，從他那裡列賓能感染到什麼東西？只有最強烈的仇視毒素。可是列賓遠離友人，對祖國的真相一無所知，只有這些人成為了向列賓提供有關蘇維埃俄國的消息的唯一來源。

　　從此，列賓生活在卑劣誹謗的汙言穢語的環境之中。1919

年，列賓的第一個妻子維拉在聖彼得堡去世，大女兒在劇院工作了一段時間後永久遷居貝納托。在白俄僑居的潮溼的僻壤，女兒更加增添了對蘇維埃的刻骨仇恨。在離開聖彼得堡之前，她賣掉了家中收藏的列賓的全部繪畫，卻在父親面前謊稱繪畫全部被布爾什維克（Bolsheviks）沒收了。

總之，任何可笑的奇聞在貝納托都的確是千真萬確的事實。

起初，列賓還盡量掙扎，不肯陷入女兒編織的活靈活現的謠言的羅網，他閱讀列寧的著作和蘇維埃作家的新作品。可是，越來越多的謠言充斥在他的周圍：「楚可夫斯基被逼瘋了！」

「列賓的全部畫作都已經被博物館掃地出門，他的全部創作都遭到了毀棄！布爾什維克不需要他的藝術！」

然而，真相根本不是這樣。年輕的蘇維埃國家的政府及時的在進行擺脫經濟崩潰和肅清反革命的艱苦鬥爭，也始終對文化和藝術給予了矢志不渝的關心。十月革命後僅一個禮拜，教育人民委員會就發布命令，要求保護藝術珍品和建築古蹟，另外還下設了造型藝術處、歷史文物管理處。國家千方百計的為藝術家們安排工作室，還發給他們專門的糧食。而在祖國做著這一切的時候，白俄的先生們卻聲嘶力竭的謾罵布爾什維克讓俄國文化遭受滅頂之災。

列賓家裡擠滿了人，他們唯一的目的就是扭曲和詆毀傳來的所有消息，這些碌碌無為的、無知的人，最害怕的就是列賓會產生回國看望朋友的念頭。在這樣卑劣的目的下，他們竟然編

造了一個彌天大謊：列賓的莫逆之交波列諾夫已經被槍斃了，同時遇難的還有列賓的其他幾個好友。

聽到好友遇難的消息，列賓悲痛欲絕，還特地趕到附近的教堂為無辜的死難者舉辦追薦祈禱。四十多年沒有進過教堂的列賓在唱詩班上唱起詩來，久久肅立。

可是，很突然的一天，列賓偶然撿到了《真理報》[29] 的一張碎片，從中得知德高望重的藝術家波列諾夫出席了一個畫展的開幕式。於是，列賓的怒火爆發了，他大發雷霆。可是，他的女兒對他太過了解，知道父親的怒火很容易平息，最終必然會原諒她。

1921 年，當列賓收到俄羅斯博物館報關員的來信時，他簡直不敢相信自己的眼睛。信中說，俄羅斯的博物館全部對外開放，列賓的繪畫保存得完好無損，而且這些繪畫已經重新展出。列賓簡直喜出望外，他多麼想立刻看到擺在新位置上的、他以前的偉大作品啊！

可是，身邊的諂媚者和親友早就已經把他牢牢控制起來了，怎麼可能輕易放他回國？面對日漸衰老的列賓，他們為所欲為，甚至採用了更卑鄙的伎倆：凡是列賓寫給身居祖國的友人的信件，只要不合他們的心意，一律不發；而那些友人寄到

29　《真理報》：最早由俄國社會民主工黨領導人托洛茨基於 1908 年 10 月 3 日創建於奧地利維也納，針對俄國工人發行。早期的《真理報》為避免沙皇政府的新聞管制，全部在國外刊印，再偷運入俄國。

貝納托的充滿關懷和情誼的信件，他們全都不會交給列賓。

於是，剛剛燃起希望的列賓又開始感到吃驚和氣憤：為什麼沒半個人回信？

這時候，周圍的人又想方設法讓列賓相信，俄國的郵政和電報早就徹底癱瘓了。耳邊不絕的千篇一律的謠言又開始了：國境線那邊對列賓異常冷淡，根本沒有人再珍重他了。於是，列賓感到自己被遺棄，被忘卻、孤獨感吞噬了他。有一次，列賓的崇拜者從彼得格勒到貝納托去，給列賓送去了一籃上等水果，列賓甚至對水果都懷疑起來，他覺得這水果裡肯定被下了毒藥，甚至把水果拿去化驗。

那些可惡的人們的企圖終於達到了。

貝納托的生活死氣沉沉，列賓在每禮拜三接待一些萍水相逢的人，這怎麼能讓這位接觸過俄羅斯文化的精華的列賓滿足，他被搞得心煩意亂。可是，如果不接待他們列賓又會太過無聊和寂寞。

當然，列賓也曾經去接觸過芬蘭的藝術家們。列賓送給了芬蘭的藝術家們一座「普羅米修斯」戲院，還有一全套列賓自己收集的俄羅斯畫家的繪畫。為了表示感激，芬蘭的畫家為列賓舉行了一次招待會，列賓還創作了一幅畫 —— 群像〈芬蘭名流〉（*Finnish Celebrities*，暫譯）來紀念這個友好的聚會。

從這幅畫來說，列賓顯然有意取悅芬蘭人，從某種程度上，甚至是在向他曾經在美院任教時一直指責的頹廢派討好。

這幅畫當然不會成功，因為多數人物是按照照片畫的，這幅畫不但博物館不肯購買，連作為禮品都沒有人肯接受。這是一種多麼大的侮辱啊！這件事也確切的表明：身處異國他鄉的俄羅斯畫家處在多麼有損尊嚴的地位。

於是，孤獨難堪的時候，列賓寧可把形形色色的神祕論者請到家裡來，聽他們高談闊論，只有在忍無可忍的時候才把這些人轟出家門。

列賓這個無神論者、教會的無情揭露者竟然在年逾古稀時開始篤信宗教了，他還加入了唱詩班，成為了虔誠的教徒。或許是因為百無聊賴，但更多的應該是出自對蘇維埃俄國進行的反宗教宣傳的仇恨。不可避免的，列賓的藝術眼光也回到了聖經題材上。

雖然精力一天不如一天，但是強烈的藝術熱情支撐著這位骨瘦如柴的老人活下去。和從前一樣，列賓每天早晨都到樓上去作畫，可是他常常頭暈目眩得難以支撐。列賓只有扶著牆走向畫板，再拿起畫筆。列賓的心裡還在燃燒著一團永不熄滅的火焰，雖然在垂暮之年，也不會停止探索。

當列賓中年時生活在社會生活的中心並從中汲取激動人心的題材時，聖經題材只是偶爾出現在列賓的創作裡。但是現在，年逾古稀的列賓孤身一人，而且陷入了敵視俄羅斯的親友和白俄敗類的包圍中，聖經題材開始壓倒一切。這位年邁的、與世隔絕的畫家，只有在聖經這個世世代代，為無數藝術家的創

作提供了滋養的神話中尋找自己的共鳴，他開始探索「永恆」的全人類的主題。

此外，列賓還在《聖經》裡探索表現痛苦、復仇心理、捨生忘死的偉大和背叛變節的卑鄙等各種強烈的人類情感。

漸漸的，列賓的身體再也支撐不了。他日益變得老態龍鍾，精力衰減，身體十分虛弱。終於，列賓有一次去看牙醫，找上四輪馬車時，他仰面朝天跌倒了，臥床不起。

列賓病重的消息傳到了邊境的另一邊，伏羅希洛夫（Kliment Voroshilov）旋即決定派一個藝術家小組去探望列賓，盡一切可能幫助他，維持他的健康和體力，如果列賓允許，就接他回國。這次的會見讓病床上的列賓激動萬分，更重要的是，他們還給列賓帶來了一批新書，向他介紹了俄國的博物館和展覽館的發展。列賓終於醒悟，原來之前他身邊的親友所說的博物館已經全部關閉，完全都是騙他的鬼話。後來伏羅希洛夫又寫了一封信給列賓，表示蘇聯政府邀請列賓返回，把他的名字視為祖國的驕傲。蘇聯藝術家的會見和蘇聯政府對列賓的關懷，終於喚醒了他心中對祖國的熱愛，他終於確信從前對祖國的敵視其實都只是因為那些小人的無恥謊言。列賓對祖國越來越想念。

可是，列賓的病情越來越嚴重，關於他返回祖國的談判也被迫中止。1930 年初，列賓的體力每況愈下。可是他的大女兒竟然無視父親的病情，堅持要列賓在他的全部素描、速寫和習作

上——簽名，因為只有他的簽名，才能讓這些作品給繼承人帶來更大的價值。於是，儘管頭暈目眩，身體顫抖，列賓還是簽著自己的名字，回想著每幅畫的創作日期，固執的大女兒一直等到列賓為每幅畫都簽上了名，這才安心。這位可憐的父親直到臨終前才厭棄大女兒，才意識到這個人給他帶來了無可挽回的災難。

終於，列賓的小女兒、一直居住在父親之前的莊園的塔季揚娜在父親彌留之際趕到了。列賓這時候已經處於昏迷之中。夜裡，小女兒守護在他的身邊。列賓用極大的毅力忍受著病痛，只有昏迷時才偶爾呻吟兩聲，塔季揚娜就會像撫摸小孩子一樣不斷撫摸列賓的額頭。

臨終前的幾天，有一次，昏迷中的列賓突然伸出手臂，將手指握成了握畫筆的姿勢，他急促而有節奏的在空氣中揮動著手指，就好像在塗顏色一樣。

列賓在塔季揚娜的眼前停止了呼吸，小女兒不停的用溼潤的棉花滋潤父親的嘴唇，卻再也無法讓父親張開口。

1930 年 9 月 29 日，列賓逝世了。裝殮著偉大的畫家遺體的靈柩，就安放在楚胡伊夫腳下的墓穴裡，兩棵高大的瓔珞柏樹永遠的守護在墳墓旁。

永垂不朽

　　列賓從孩提時就因為見識了水彩而不停作畫，甚至累到鼻孔流血。從那時起，就注定了列賓與藝術相伴的一生。直到列賓臥床不起，他還在昏迷中想像著揮臂作畫的自己，動作還和往常一樣迅速、敏捷和極具魅力。在列賓漫長的一生中，他一刻都沒有安靜過。

　　在 76 歲那年，列賓給自己畫了一幅自畫像。畫面裡是一位老年人的外貌，那敏銳的、探求一切的目光尚未失去昔日的光輝，雖然他已身心交瘁、體弱多病、老態龍鍾。可是列賓的手上依然固執的拿著畫板，強忍著病痛站在畫架前，享受著創作為他帶來的快樂和滿足。

列賓晚年自畫像

　　直到最後一刻，列賓都矢志不渝的堅持著藝術，他依然保持著直覺的敏銳性：看到升騰的煙霧中那離奇別緻的變幻形態，看到覆蓋在森林草木上的皚皚白雪，他都會欣喜若狂。但他最愛的還是人 ── 人的快樂和紛爭、憂傷和歡笑、痛苦和幸福、熱情的迸發和心靈的枯萎，人的臉孔、身軀和動作。列賓把他目睹的、令人興奮的一切都貪婪不倦的展現在畫紙上，因此他隨時作畫，手邊有什麼就用什麼做畫

筆。要是沒有畫筆，就用菸蒂蘸著墨水。列賓甚至不放過光感誘人的後腦勺和蓬鬆的頭髮，那些少見的頭部縮影或者身體的側影都在他這裡得到了展現。他也從來不知滿足，在晚年列賓僑居的住所，那些櫃櫥裡裝滿了畫冊和素描畫。

列賓時常在口頭說，「哪裡有什麼天才，只不過是愛勞動罷了。」

的確，就算有非凡的天才，也只有偉大的勞動者能在藝術上達到登峰造極的高度，這種樸實的勞動本領才是每一位天才的基礎。

列賓對自己的要求是無限度、無休止的。即使他記憶力衰退，經常忘記把油彩從調色盤上蘸起來之後應該往哪個地方塗抹，但是他還執著的進行繪畫技法的探索，他渴望找到新的畫面結構、新的更加完美的繪畫技巧。因此，列賓在留下的遺言裡說：「藝術喜歡的是藝術家身上忘我的勇氣，和他在美與詩的廣袤世界裡探求『新』的魅力，新的追求過程中表現出的無畏果敢精神。藝術可以寬容作者的差錯，但是從來不會諒解工作上的枯寂無聊和冷漠寡情。」

讓我們再來回顧一下伊利亞・葉菲莫維奇・列賓的一生，發現可以把這個現實主義繪畫巨匠的成就概括為毅力、愛心和思想。

列賓擁有常人無法想像的堅持的毅力，這種毅力表現在他對人生目標鍥而不捨的追逐上，表現在把理想和日常生活的結合上，在此過程中，他也吃盡了千辛萬苦。還在孩提時，列賓

對製作木馬、剪紙和畫蛋殼的迷戀程度就讓人驚嘆，一般的少年都有三天打魚兩天晒網的毛病，有興趣的時候煞有介事，可是幾天已過，紙筆和顏色都無從覓處。但是列賓卻能持之以恆，幾天、幾個月、幾年、十幾年、幾十年的堅持著，一直到他生命的最後一刻。

求學時段的列賓，從找工作賺錢到走上旅途，一直都是孤身面對人生。列賓克服了種種料想不到的困難，這些也都需要恆久的毅力，需要對美術的熱愛為他提供不竭的動力。

當列賓邁出美術學院的大門，他依然珍惜這個機會，永不知足的奮進。在列賓的眾多素養裡，這種永不自滿的素養表現得尤為突出：不管是在繪畫學校求學時，總是處在自覺不如他人的心態中發憤作畫，還是在美術學院求學時總是兢兢業業。這樣的人得到的回報才會豐厚 —— 列賓常常出乎自己意料的得到很多獎項。

後來，列賓又開始了創作名畫的經歷。這些畫幅之巨大、工作時間之漫長，以及他們所做準備、製作與完善之龐雜，都是藝術史上極為罕見的。列賓的繪畫之所以會成為名畫，這裡面當然凝結了許多只有他的毅力能堅持下來的、常人不能及的心血。

列賓的愛心是藝術家創作中最需要的最柔軟的部分，這讓他能透過親身經歷的苦難和挫折深切體察和同情其他人的痛苦。這一點其實是完成〈伏爾加河上的縴夫〉最重要的因素。而後來有一次，列賓竟然在參觀畫展時，因為看到了阿黛濃美

術館（Ateneum Art Museum）的一幅畫而深受感動，就在那
幅畫面前哭泣起來，彷彿他自己能深刻體會到那個不幸的女孩
的心情。

　　當然，有愛必有憎。列賓對人民的深沉的愛導致他十分憎
恨那些始作俑者 —— 造成這一切不幸的統治者、壓迫者們。這
些人的醜陋都被列賓用畫紙記錄了下來。

　　最後一點，任何人物想要在美術史上占有一席之地，他都
必須要在思想上處於當時的領先地位，可以是政治思想，也可
以是美學思想。

　　由於列賓處在一個兩個制度交替的階段，這一時期的社會
充滿了新與舊、先進與保守、革命與反動。列賓接受了恩師克拉
姆斯柯依和好友史塔索夫的先進思想，並且將自己的思想越來
越深刻的展現在了畫作之中 —— 民主、自由和現實的力量。如
果沒有這些思想，列賓就不再是列賓。高尚的精神無疑是其作
品的靈魂，高超的繪畫技巧無疑給其作品賦予了雕塑般堅硬的
外衣，所以它們成為人類文明經久不衰的經典藝術。

　　在生前，列賓並不相信「永恆」。他曾經設想：等到二十
年後，人們若是再對我的作品進行評價，我的作品肯定會被堆
到倉庫裡。

　　那些經驗老到的長者在回憶起我的時候，只會寬宏的搖搖
頭，重複著說過去這幅作品有點名過其實。「我生前的聲譽實
在太過分了，忘卻是我理應受到的懲罰。」

　　然而，列賓的作品完全沒有被遺忘。相反，每發現一件列賓新的習作和速寫，這都將被列為藝術界的重大事件，人們會立即把它歸入珍貴的寶藏中。所有認識列賓的人，他們的話都被認真的記錄下來，印在書上，大量介紹列賓繪畫和創作的書籍出版了。總之，列賓現在的聲譽比他在世時還要知名百倍。

　　1941 年，在 11 月 7 日那個莊嚴而不安的日子裡，史達林在列寧的墓前歷數了構成俄羅斯文化裡值得驕傲和引以為榮的名字，這當中就有列賓。1944 年，法西斯 [30] 分子撤退，蘇軍從敵人手中解放了卡累利阿地峽（Karelian Isthmus），列賓的墳墓終於回到了祖國的土地。而在列賓誕辰一百週年之際，儘管全國人民還在浴血奮戰、殊死搏鬥，大家仍然為這位天才畫家舉辦了紀念會。

　　直至今日，列賓的名字仍然是世界美術史上的一個符號。他是 19 世紀後期偉大的俄羅斯現實主義繪畫大師。列賓在充分觀察和深刻理解生活的基礎上，以其豐富、鮮明的藝術語言創作了大量的歷史畫、肖像畫，他的畫作如此之多、展示當時俄羅斯社會生活如此廣闊和全面，是任何一個畫家都無法與之比擬的。列賓的一生本身就是一樁偉大的功勳。

　　「畫家絕不是手藝人，畫家應是有深刻思想和廣泛學識修養的博學者，不僅如此，畫家還應該是站在時代的最前列，說出

30　法西斯：一種國家民族主義的政治運動，在第二次世界大戰期間蔓延整個歐洲，占領了很多國家的領土。法西斯主義極端形式的集體主義。

人民心聲的進取者。」列賓的這段話，的確是他一生藝術生涯的
最佳寫照。

　　儘管歷史的車輪繼續前進，但伊利亞‧葉菲莫維奇‧列賓
的名字將永垂不朽。

附錄　伊利亞・葉菲莫維奇・列賓生平和創作大事記

1844 年 7 月 27 日：列賓誕生於楚胡伊夫城。

1852 至 1855 年：列賓從師於奧西諾夫教堂的工友，學習讀書、寫字和神學；從師於教堂執事學習算術。

1855 年：列賓進入測繪學校讀書。

1859 至 1863 年：列賓為教堂畫壁畫和繪製肖像訂貨。

1861 年：列賓離開家鄉，先行工作。

1863 年：列賓來到聖彼得堡，進入繪畫學校。結識謝夫佐夫一家人，認識克拉姆斯柯依。

1864 年：列賓進入美術學院旁聽，7 月轉為美術學院的正式學生。

1865 年：列賓創作〈死神擊殺埃及長子〉獲得二級銀質獎章，獲得自由藝術家稱號。

1867 年：列賓回到楚胡伊夫，製作母親和弟弟的肖像。

1868 年：列賓創作〈約伯和他的朋友們〉。

1869 年：列賓結識史塔索夫。

1870 年：列賓與瓦西里耶夫、馬卡洛夫和弟弟同遊伏爾加河，收集〈伏爾加河上的縴夫〉的草圖。

1872 年：列賓製作史塔索夫肖像。

1872 年：列賓和維拉・阿列克謝耶夫娜・舍夫佐娃結婚，開始第一次婚姻。

1870 至 1873 年：製作〈伏爾加河上的縴夫〉。

1873 年：歐洲之旅—維也納、威尼斯、羅馬、那不勒斯（拿波里）等。

1876 至 1877 年：列賓全家回到楚胡伊夫。

1877 年：列賓創作〈羞怯的農夫〉、〈祭司長〉。

1878 年：列賓創作〈瓦爾瓦里諾村的景色〉（*View of the village Varvarino*，暫譯）。

1880 至 1881 年：列賓結識托爾斯泰，遊歷札波羅結。

附錄

1881 至 1883 年：列賓和史塔索夫開始歐洲之旅—柏林、德勒斯登、慕尼黑、
　　　　　　　巴黎、荷蘭、馬德里、威尼斯。

1884 年：列賓創作〈意外歸來〉。

1884 至 1885 年：創作〈伊凡雷帝殺子〉。

1887 年：列賓和維拉‧阿列克謝耶夫娜‧舍夫佐娃分手，開始獨居。

1888 年：列賓認識茲凡采娃，墜入愛河。

1879 至 1885 年：列賓創作〈拒絕懺悔〉。

1878 至 1891 年：列賓創作〈札波羅結哥薩克致土耳其蘇丹的回信〉。

1891 年：列賓舉辦創作生涯二十週年個人畫展，擁有了自己的莊園。

1893 年：列賓獲得美術教授的稱號，成為美術學院的正式會員。

1887 至 1907 年：在美術學院任教，培養出了一批優秀藝術家。

1900 年：列賓和女作家諾德曼結婚，開始了第二次婚姻。

1917 年：列賓來到聖彼得堡，參加慶祝個人創作生涯 45 週年慶祝會。

1918 年：列賓的住所在戰爭後被劃分到芬蘭境內。

1918 年至 1930 年：列賓僑居他國，製作〈芬蘭名流〉。

1930 年 9 月 29 日：列賓去世。

永垂不朽

電子書購買

國家圖書館出版品預行編目資料

烏克蘭現實主義大師列賓, 挑戰皇權的藝術家：
透過一幅 < 伊凡雷帝殺子 >, 揭開沙俄皇朝的醜
惡面目與腥風血雨 / 陸佩, 音潿編著. -- 第一版.
-- 臺北市：崧燁文化事業有限公司 , 2022.06
　　面；　公分
POD 版
ISBN 978-626-332-427-5(平裝)
1.CST:　列　賓 (Repin, Ilya Efimovich, 1844-
1930) 2.CST: 畫家 3.CST: 傳記 4.CST: 俄國
940.9948　　　　　　111008118

烏克蘭現實主義大師列賓，挑戰皇權的藝術家：透過一幅〈伊凡雷帝殺子〉，揭開沙俄皇朝的醜惡面目與腥風血雨

臉書

編　　著：陸佩，音潿

發 行 人：黃振庭

出 版 者：崧燁文化事業有限公司

發 行 者：崧燁文化事業有限公司

E - m a i l：sonbookservice@gmail.com

粉 絲 頁：https://www.facebook.com/sonbookss/

網　　址：https://sonbook.net/

地　　址：台北市中正區重慶南路一段六十一號八樓 815 室

Rm. 815, 8F., No.61, Sec. 1, Chongqing S. Rd., Zhongzheng Dist., Taipei City 100, Taiwan

電　　話：(02) 2370-3310　　傳　　真：(02) 2388-1990

印　　刷：京峯彩色印刷有限公司（京峰數位）

律師顧問：廣華律師事務所 張珮琦律師

定　　價：280 元

發行日期：2022 年 06 月第一版

◎本書以 POD 印製